韓國名師的
姿勢繪畫
指導課

Rino Park 著

다이나믹 드로잉 © 2019 by 박리노, 디지털북스
All rights reserved
First published in Korea in 2019 by DIGITAL BOOKS
This translation rights arranged with Maple Leaves Publishing Co., Ltd.
Through Shinwon Agency Co., Seoul
Traditional Chinese translation rights © 2021 by Maple House Cultural Publishing Co., Ltd.

韓國名師的
姿勢繪畫指導課

出　　　　版／楓書坊文化出版社
地　　　　址／新北市板橋區信義路163巷3號10樓
郵 政 劃 撥／19907596　楓書坊文化出版社
網　　　　址／www.maplebook.com.tw
電　　　　話／02-2957-6096
傳　　　　真／02-2957-6435
作　　　　者／Rino Park
翻　　　　譯／陳聖怡
責 任 編 輯／江婉瑄
內 文 排 版／楊亞容
校　　　　對／邱鈺萱
港 澳 經 銷／泛華發行代理有限公司
定　　　　價／380元
出 版 日 期／2021年12月

國家圖書館出版品預行編目資料

韓國名師的姿勢繪畫指導課 / Rino Park作
; 陳聖怡翻譯. -- 初版. -- 新北市：楓書坊文
化出版社, 2021.12　　面；　　公分
ISBN 978-986-377-734-2（平裝）

1. 插畫　2. 繪畫技法

947.45　　　　　　　　　110016862

前 言

　　我第一次用鉛筆畫的圖，是一隻大嘴鳥。我不太清楚為什麼畫牠，只知道我那時特別喜歡鳥類的大翅膀和圓滾滾的眼睛。我到現在還是很喜歡鳥類。

　　後來，我又喜歡上鮮花，臨摹了很多花瓣的形狀；然後也喜歡上蝴蝶，於是畫出牠們五彩繽紛的模樣……我記得我的孩提時代就是這麼過的。

　　現在，我喜歡的事物更多采多姿了，當我在畫我喜歡的東西時，總是像第一次畫圖一樣雀躍不已。

　　每當我聽到很多人為了畫出自己喜歡的角色而翻閱我的書、正在某個地方畫著圖時，內心都會感到非常喜悅。

　　本書精心彙整成方便大家學習解剖學的基礎，以及人物姿勢、透視等知識的形式，在我以前的書裡沒能介紹完的內容和訣竅，通通都在這裡了。就像我為了畫鳥類、花朵、蝴蝶而學習各種知識一樣，我在這本書裡為想要畫角色的人整理了必須學習的知識。

　　雖然畫出好圖也很重要，但我希望大家總是能用愉快的心情畫圖，才會寫下這本書。

　　但願曾經讀過我的前作《韓國名師的人物繪畫個別指導課》的人，以及初次翻閱這本書的各位，都能更加享受畫圖的樂趣。

Rino Park

Facebook：www.facebook.com/
rinotunadrawing
Instagram：@rinotuna
Twitter：@rinotuna

CONTENTS

Part 04
透視構圖

PART 01

開始動筆前

CHAPTER 01

리듬

學畫畫以前應該要知道的事

1 觀察得愈多，實力也會隨之提升。

畫圖需要思考。我們透過觀察，將觀察對象的資訊儲存在記憶裡。

> 形狀、構造、顏色等等

打算畫出想像中的事物時，腦內儲存的資訊就會總動員。
其中，仔細觀察過的資訊儲存得最完整，也最能派上用場。

所以，觀察真的很重要。為了盡可能地記住更多資訊，建議大家試著將觀察養成習慣吧。

2 仔細描繪（不是隨便畫畫）才能提升實力

只是小聲哼著歌，歌喉並不會進步。畫圖也是一樣。
如果不努力，就不會有實力。

尤其畫畫需要投入很多時間，所以容易讓人想要敷衍了事。
這樣會對提升實力造成很大的阻礙。

能運用各種方法畫圖，會使從事有趣創作活動的原動力更進一步。
提升自己的作畫水準，畫出更多采多姿的圖畫吧。

> 抱著超越自我極限的決心！

③ 享受全新的挑戰

失敗了⋯

可是、我還是想畫看看！

MEH～ MEH～

對每個人來説，全新的挑戰都是一道難關。

尤其是人體解剖學、透視和光影等等，剛開始接觸這些理論性的知識時，都會令人感覺到很大的障礙。

因為要隨心所欲地運用實在很難啊！

全新的挑戰和學習，能讓你運用比以往更多樣化的方法去創作，而且能幫助你突破瓶頸*和老套手法*。

在繪畫的領域，學習是一種永無止盡的樂趣。

每衝破一道框架，就能拓展出新的視野。相信自己的潛能，放膽挑戰吧！

*瓶頸：反覆訓練和練習卻沒有效果、處於成長停滯的狀態。
*老套手法：總是重複運用同樣的手法，了無新意。

④ 別受限於風格（畫風）

解剖學之類

哪一種風格才好呢？

用平常的風格作畫，也是快樂畫圖的一個方法。

但是，只堅持單一方法，會讓你無法體會用新風格畫圖的樂趣。

尤其是在基礎還不穩固的時候，連應用基本技巧都會讓你覺得很難。

這時，還是建議回歸基本。

這並不代表具備各種風格才是正確的作法。

只是提醒你如果覺得自己受限於單一風格的話，不妨試著挑戰新風格吧！

5　客觀檢視自己的圖畫

花愈多時間畫一幅作品，作畫的本人就愈無法客觀看待自己的作品。
若是無法發現自己的問題和需要修改的地方，就會嚴重阻礙實力的提升。

這種狀態要是持續下去，作品很容易變得千篇一律。這時要暫時讓自己過熱的狀態冷卻下來，傾聽他人的意見會更有幫助。

6　也要多傾聽別人的意見

剛才強調的觀察行為，也會在潛意識的狀態下進行。
所以，即便是平常不太畫圖的人，也會具備充足的資訊量和視野。

因此，我們需要敞開心胸、接受別人對自己作品的意見，保持不厭其煩修改作品的心態。

外人有時候會比畫圖的本人更能以敏銳的觀點找出問題！

但是，千萬不能過度受到他人的意見影響，或是因此垂頭喪氣喔！

７ 不要過於一頭熱

畫圖的作業比想像中的更消耗體力，也非常需要專注力。
要是逞強畫下去，一定會燃燒殆盡。

一直持續這種狀態，不只是日常生活，連畫圖這件事本身可能都會讓你覺得很討厭。

所以，畫圖時要充分管理好體力和專注力，並且安排適度的休息。

８ 嫉妒會要人命

過於一頭熱，或是陷入瓶頸，也會讓人忍不住拿自己的作品和別人比較。
這時如果不能客觀地比較優缺點，可能會害自己失去畫圖的興趣。

要做出正確的比較，必須先確認「自己還需要學習什麼」、「與別人相比，我哪裡畫得比較敷衍、是否省略了哪些過程」。

絕對不能抄襲或盜用別人的作品喔！！

在立志畫出好圖以前，請你先在心中詢問自己究竟想要畫什麼。

我經常畫自己喜歡的事物和想要的東西。我畫喜歡的事物時，會覺得既然都要畫了，那就要畫得好，這至今仍是我持續畫畫的原動力。

本書的寫作是以繪製角色人物為中心，涵蓋所有相關的內容，希望讓讀完這本書的人日後在畫某些東西時，能夠派上用場。

另外，本書的作畫雖然都是用電腦繪圖，但也整理成能用鉛筆、橡皮擦、原子筆練習的形式，各位隨時都能輕鬆翻開這本書來參考練習。

只要腳踏實地畫下去，就能培養出相應的實力，所以千萬不能著急。

願你無時無刻都能為了自己而快樂地繼續畫圖。

因為畫圖真的很好玩嘛！沒有數位工具也沒關係！

因為是直接在液晶
螢幕上作畫，製圖
時非常方便。

硬體

HUION GT 156 HD

筆刷及其他功能都
能輔助製圖和作畫
的作業。

沒有數位工具也沒關係!!

軟體

Adobe Photoshop CS 6

PART 02

幾何圖形化

CHAPTER 01

什麼是
幾何圖形化？

什麼是幾何圖形化？

畫角色人物時，最令人煩惱的一點就是姿勢。如果要將人體複雜的構造畫成自己喜歡的姿勢，
學習解剖學雖然也很重要，但這並不是唯一的練習方法。

要表現出角色生動的姿勢，需要更簡單的形狀輔助線。畫輔助線時，將實際的人體複雜形狀替
換成簡單的幾何圖形，就是幾何圖形化。

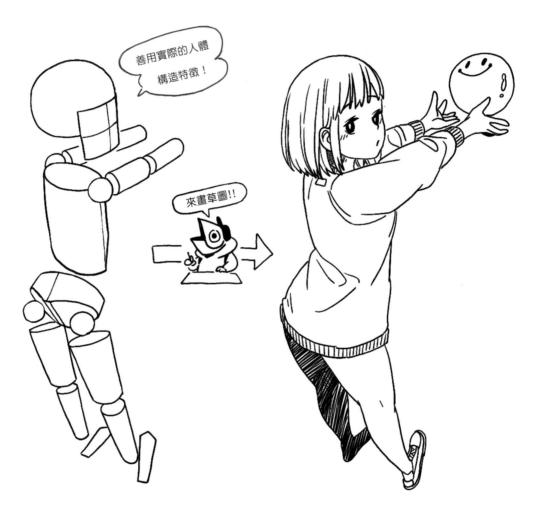

善用實際的人體構造特徵！

來畫草圖!!

這個方法用來表現寫實人物會有點困難，但某種程度可以維持「實際的人體構造」特徵，所以有利於
做各方面的應用。

最重要的是，用單純的形狀開始畫，可以簡單地畫出姿勢生動的角色輔助線。但是為了避免圖畫顯得
過於扁平，必須注意幾何圖形在三次元空間的立體形狀和配置。如果想提高輔助線的完成度，只要將
實際的解剖學人體構造畫得更細膩就好了。

本書使用這種幾何圖形模型（幾何圖形化的人體），來解說如何表現出生動的姿勢。

明明還有其他很多方法

為什麼要幾何圖形化？

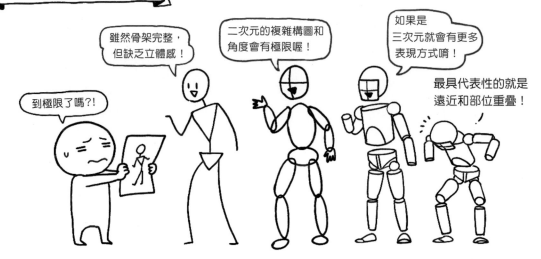

用線和面也可以畫出骨架和輪廓的輔助線，但是線和面屬於二次元的元素，所以在立體姿勢的表現上仍有極限。

如果是用三次元的立體幾何圖形畫出的輔助線，可以呈現更有動感的姿勢，也能找出只用線和面畫輔助線所產生的作畫失誤。

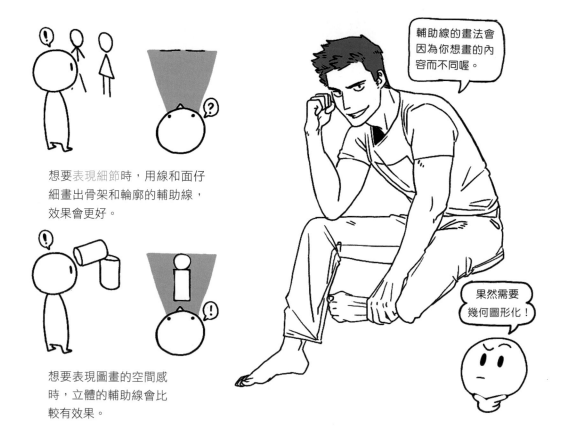

想要表現細節時，用線和面仔細畫出骨架和輪廓的輔助線，效果會更好。

想要表現圖畫的空間感時，立體的輔助線會比較有效果。

只要用形狀呈現輪廓，加上結構的表現，就算是在扁平的
畫面上，單純的線稿也能呈現出立體感。這樣就能為作品
畫出富有魅力的第一印象。

構圖和角度很難之後再修正。
如果想設計出有魅力的輪廓，
一開始畫輔助線的階段非常重要喔！

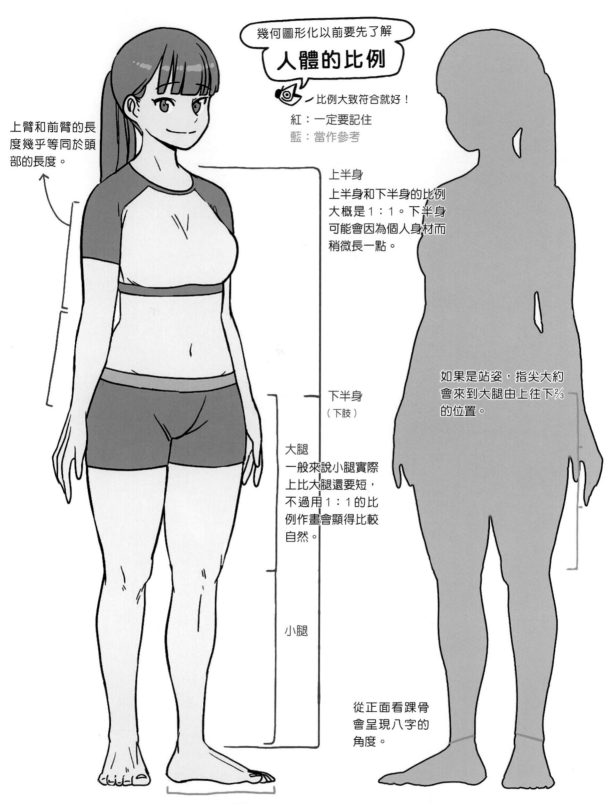

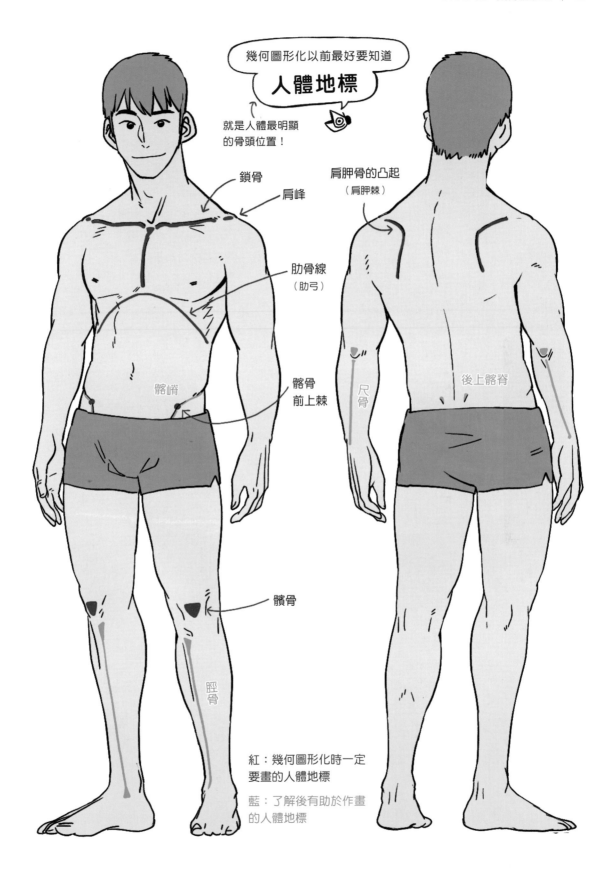

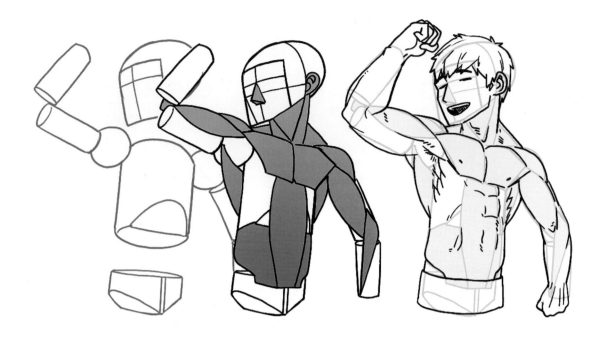

會因年齡和性別而有些許差異。

近似實際人體比例的幾何圖形模型加上肌肉，
就能更輕易畫出肌肉的構造。

即使體型改變，
人體地標的位置
也不會改變喔！

然後，根據人體地標的記號，就能畫出各式各樣的體型。

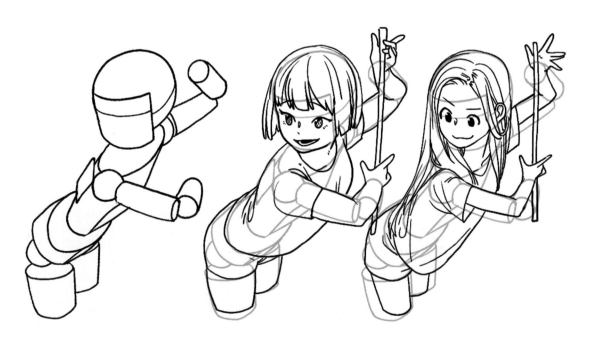

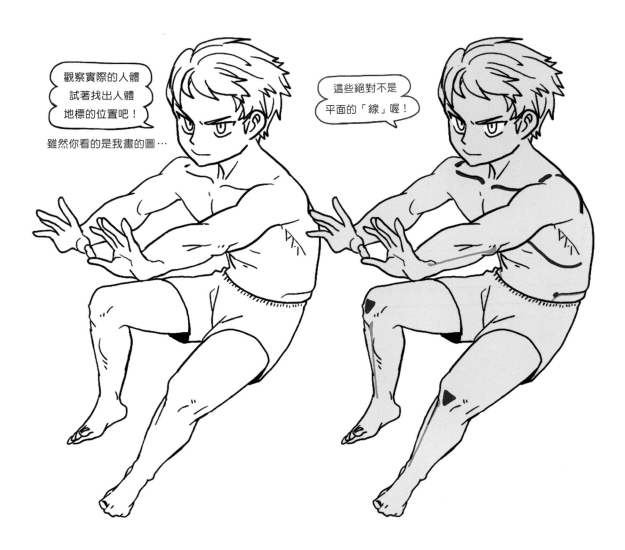

人體地標是畫立體幾何圖形模型時一定要檢查的重點。
身體上特別醒目的骨頭就稱作人體地標，
這些都是畫出主要肌肉和身體凹凸的重點。
不只是對立體的表現，也對畫出寫實的人體構造來說特別重要。

後面會再透過實際過程，依序慢慢介紹如何按照人體地標將人體畫成
幾何圖形。
首先來練習不要用平面、而是用立體的方式理解想畫的對象吧。
尤其要注意的是，很多人容易把人體地標當成線條，
要當成立體幾何圖形的邊和角才行喔。

什麼是縮短和伸長？

你會怎麼看這兩個
幾何圖形呢？

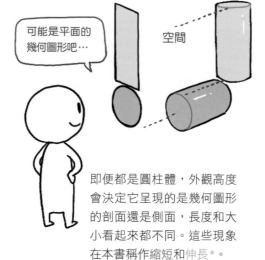

可能是平面的
幾何圖形吧…

空間

即便都是圓柱體，外觀高度
會決定它呈現的是幾何圖形
的剖面還是側面，長度和大
小看起來都不同。這些現象
在本書稱作縮短和伸長＊。

這不是慣用的說法喔！

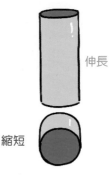

伸長

縮短

只要應用縮短和伸長的
效果，就能使看似平面
的輔助線表現出空間感。

＊伸長的部分近似於物體原本
的長度，因為看起來比縮短的
部分要長，所以才這麼稱呼。

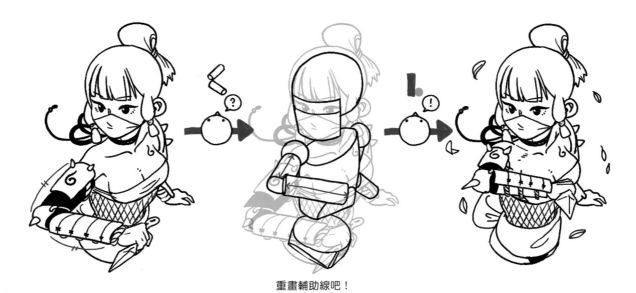

重畫輔助線吧！

想畫動感的姿勢、卻無法表現出空間感時，請重新配置立體幾
何圖形。大量表現出縮短和伸長的狀態，強調空間感，就能畫
出立體的輔助線了。

部位重疊（overlap）

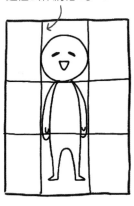
這個叫作網格（grid）

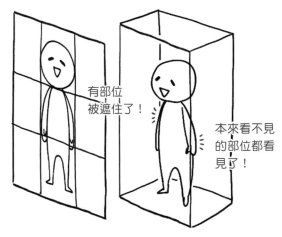
有部位被遮住了！

本來看不見的部位都看見了！

這是平面的圖畫，沒有任何部位被遮住。
將這張圖傾斜來看，就會呈現兩種類型的
圖畫。

兩種圖畫分別是維持畫在網格上的狀態、沒有
部位被遮住的圖，以及軀幹遮住某些部位的圖。
你覺得哪一張圖看起來更立體呢？

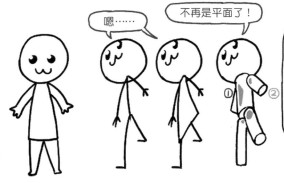
嗯……
不再是平面了！

我們的雙眼在認識物體時，會自動補償看不見的部位，就像是「看得見」那裡一樣。所以，不必全部都畫出來也沒關係。

幾何圖形化的輔助線，不同於平面的元素（線、面），
①某些部位會因為配置而被遮住，
②看得見的部分增加，看不見的部分則會變得像是看得見一樣。
多多運用這種現象，就能強調立體感。作畫時要好好意識到被遮住的部分喔。

就像這邊的
肩膀一樣！

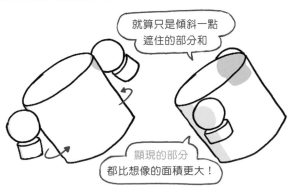
就算只是傾斜一點遮住的部分和
顯現的部分都比想像的面積更大！

應用幾何圖形化的姿勢

1.畫出人體地標的輔助線，標上記號。這些都是畫幾何圖形模型時的參考標記。

2.立體配置好幾何圖形模型。

各部位的人體地標和幾何圖形化的方法，

會從 p.32 開始解說喔！

重要！
長度會因為角度而改變

剖面的大小也會改變

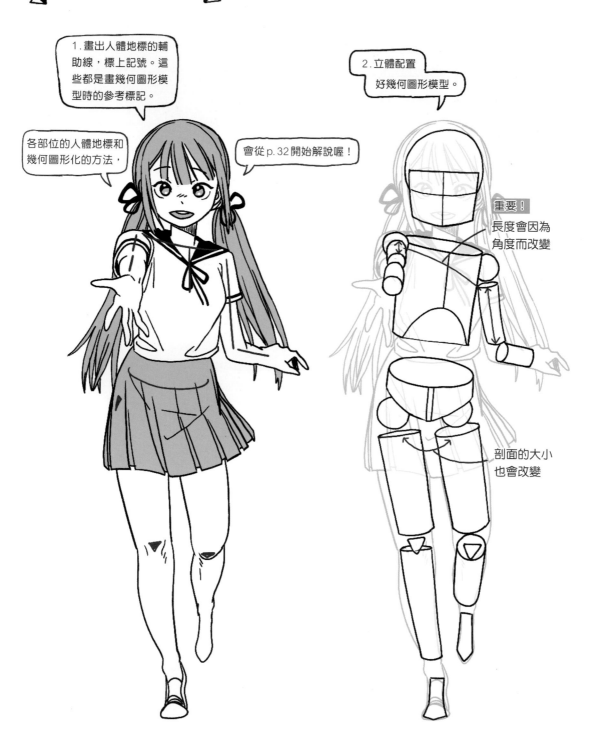

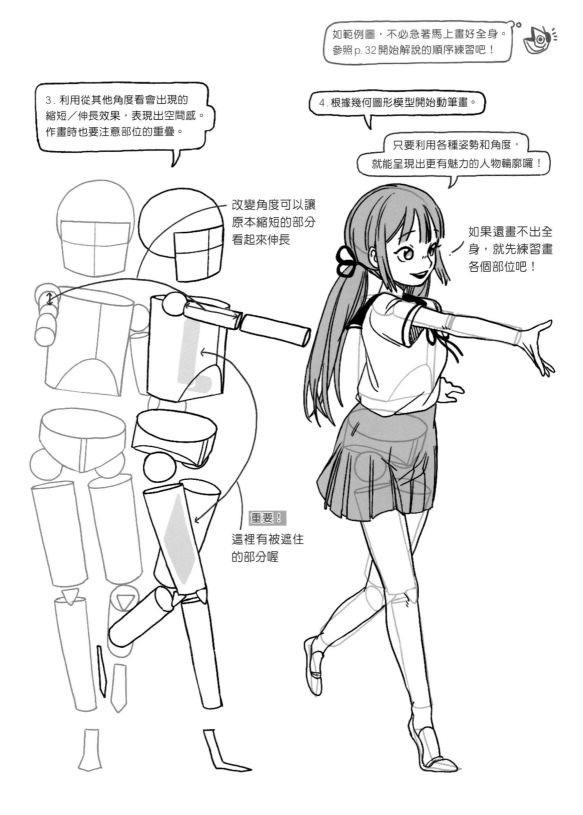

如範例圖，不必急著馬上畫好全身。
參照 p.32 開始解說的順序練習吧！

3.利用從其他角度看會出現的
縮短／伸長效果，表現出空間感。
作畫時也要注意部位的重疊。

4.根據幾何圖形模型開始動筆畫。

只要利用各種姿勢和角度，
就能呈現出更有魅力的人物輪廓囉！

改變角度可以讓
原本縮短的部分
看起來伸長

如果還畫不出全
身，就先練習畫
各個部位吧！

重要！
這裡有被遮住
的部分喔

CHAPTER 02

軀幹

為什麼要從軀幹開始畫？

答案就在腰部！

作為我們身體軸心的脊椎，
其中的腰椎具有保持身體平衡的重責大任，

這裡是
腰椎的位置

只要保持好雙腳和腰部的重心平衡，
相對地，手臂和頭就能任意擺姿勢囉。

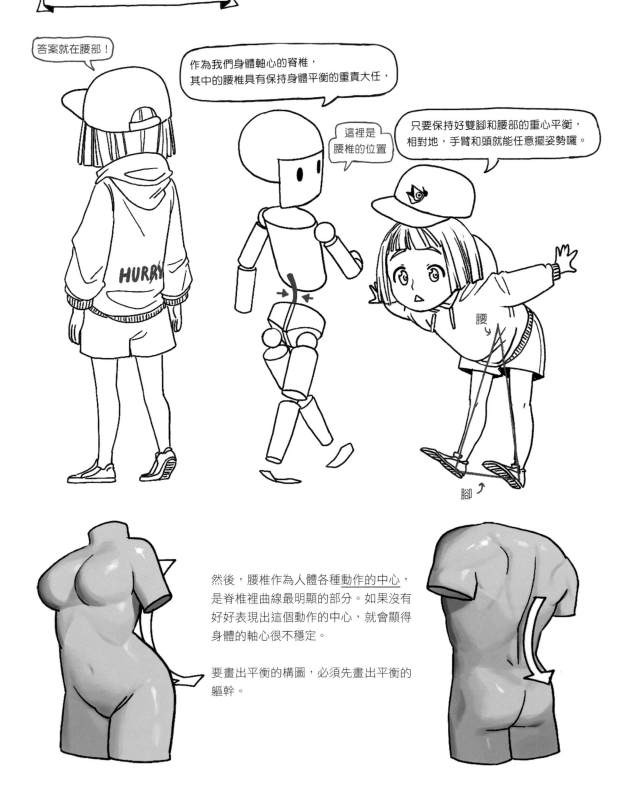

腰

腳

然後，腰椎作為人體各種動作的中心，
是脊椎裡曲線最明顯的部分。如果沒有
好好表現出這個動作的中心，就會顯得
身體的軸心很不穩定。

要畫出平衡的構圖，必須先畫出平衡的
軀幹。

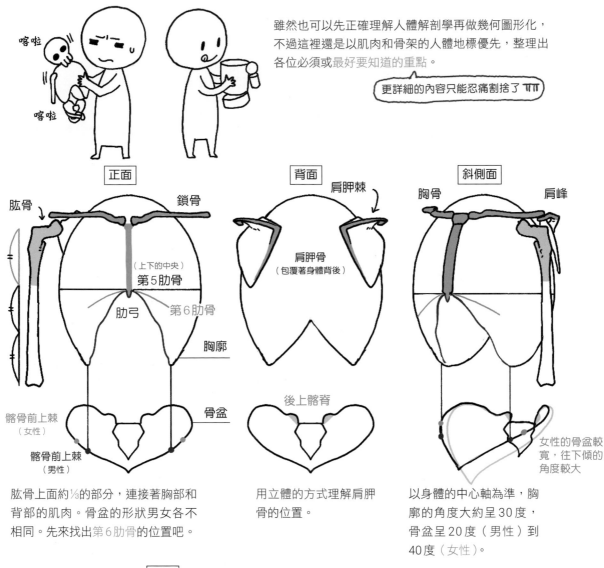

雖然也可以先正確理解人體解剖學再做幾何圖形化，不過這裡還是以肌肉和骨架的人體地標優先，整理出各位必須或最好要知道的重點。

更詳細的內容只能忍痛割捨了 TT

正面

肱骨　鎖骨

（上下的中央）
第5肋骨

肋弓　第6肋骨

胸廓

髂骨前上棘
（女性）

髂骨前上棘
（男性）

骨盆

背面

肩胛棘

肩胛骨
（包覆著身體背後）

後上髂脊

斜側面

胸骨　肩峰

女性的骨盆較
寬，往下傾的
角度較大

肱骨上面約⅓的部分，連接著胸部和背部的肌肉。骨盆的形狀男女各不相同。先來找出第6肋骨的位置吧。

用立體的方式理解肩胛骨的位置。

以身體的中心軸為準，胸廓的角度大約呈30度，骨盆呈20度（男性）到40度（女性）。

俯視

將形狀更簡化吧！

雖然很複雜，但這些人體地標幾乎沒有體型上的差異。在開始幾何圖形化以前，確切掌握位置、形狀和比例，會非常有用。

軀幹幾何圖形化

從側面看 →

這是大致的比例！

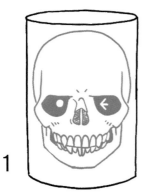

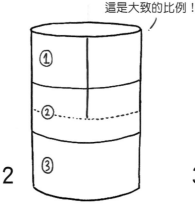

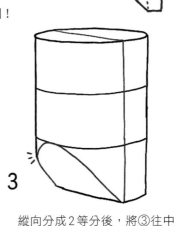

1

首先來畫軀幹的上側。
畫出一個放得下顱骨的圓柱體。
你可能會覺得頭比想像中的小，
別擔心，就畫出來吧。

2

將圓柱大致分成3等分。
②的正中央就是第5肋骨
的位置。

3

縱向分成2等分後，將③往中
線斜切成2份，大致切出胸廓
的形狀。
剖面的拱形上端並不是肋弓，
而是為了方便觀察體表而設定
的腹直肌線。（參照p.39）

人體地標！

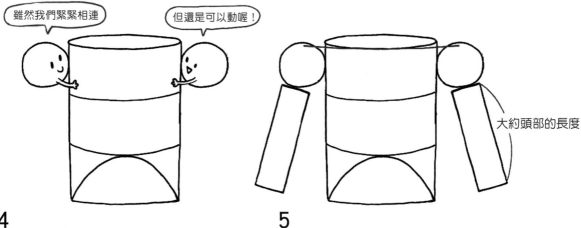

雖然我們緊緊相連

但還是可以動喔！

大約頭部的長度

4

在①的側面黏上球體。
像磁鐵一樣，畫成可活動自如、
沒有完全固定的感覺。
這個球體就是關節和肌肉的輔助
線，所以大小可能會改變。
大小一改變，體型也會跟著改變。

5

球體下方黏著跟顱骨長度差不
多的圓柱體。
請把球體和圓柱的合體，當成
是上臂的骨架。
胸骨連接上臂球體上端的線，
就是鎖骨的位置。

人體地標！

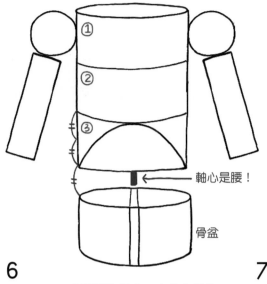

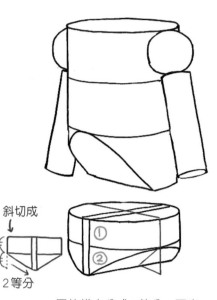

6

以腰部為軸心，大約在③的
½下方的位置，畫出簡化的
骨盆。
畫出和顱骨容積差不多的圓
柱後，中央再拉出一條跟鼻
子差不多寬的線。

7

圓柱橫向分成2等分，下半
部的②再斜切成一半。

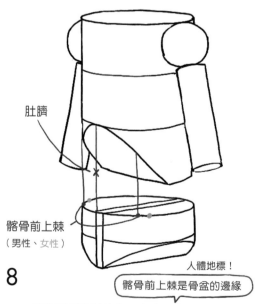

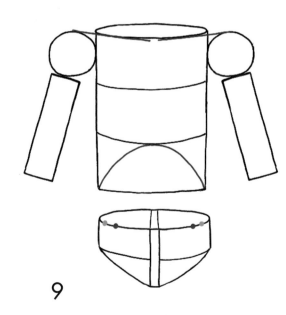

8

從肋骨兩邊斜線的正中央，往
骨盆拉出直線，就能找到髂骨
前上棘的位置。上下兩個幾何
圖形的中間，就是肚臍。

9

以人體地標為基準的幾何圖形模
型，形狀並不會因為你想畫的體
型而改變。
觀察整體，檢查比例和位置是否
完全吻合。

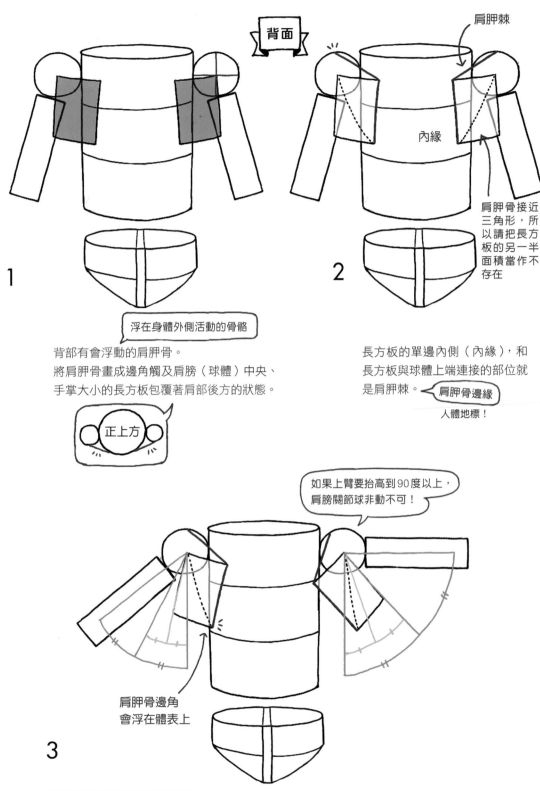

背面

肩胛棘

內緣

肩胛骨接近
三角形，所
以請把長方
板的另一半
面積當作不
存在

浮在身體外側活動的骨骼

1

背部有會浮動的肩胛骨。
將肩胛骨畫成邊角觸及肩膀（球體）中央、
手掌大小的長方板包覆著肩部後方的狀態。

正上方

2

長方板的單邊內側（內緣），和
長方板與球體上端連接的部位就
是肩胛棘。

肩胛骨邊緣

人體地標！

如果上臂要抬高到90度以上，
肩膀關節球非動不可！

肩胛骨邊角
會浮在體表上

3

抬高手臂的角度不滿90度時，
肩胛骨會與手臂連動、轉到手臂¼左右的角度，從體表可以清楚看見肩胛骨的邊角。
當手臂抬高到90度時，肩膀會提高，肩胛骨也會跟著大幅往上提。

38

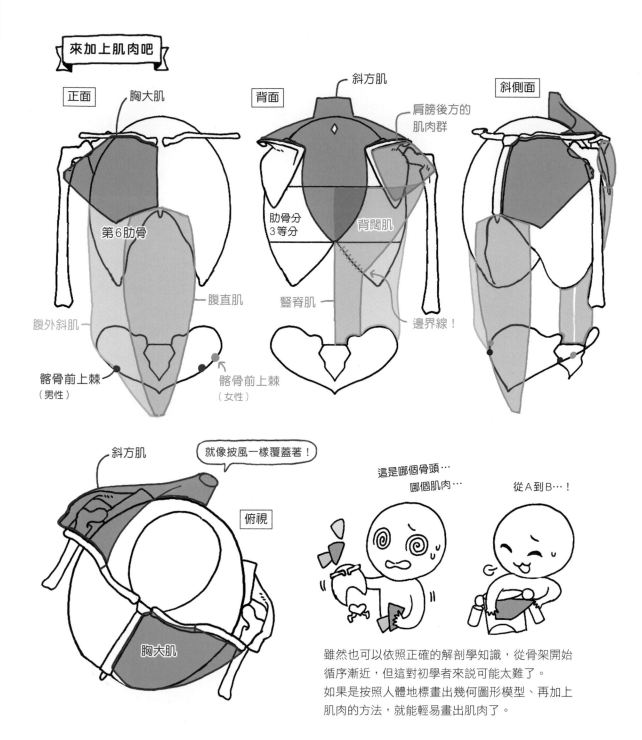

來加上肌肉吧

正面
胸大肌
第6肋骨
腹直肌
腹外斜肌
髂骨前上棘（男性）
髂骨前上棘（女性）

背面
斜方肌
肩膀後方的肌肉群
肋骨分3等分
背闊肌
豎脊肌
邊界線！

斜側面

斜方肌
就像披風一樣覆蓋著！
俯視
胸大肌

這是哪個骨頭…
哪個肌肉…

從A到B…！

雖然也可以依照正確的解剖學知識，從骨架開始循序漸近，但這對初學者來說可能太難了。
如果是按照人體地標畫出幾何圖形模型、再加上肌肉的方法，就能輕易畫出肌肉了。

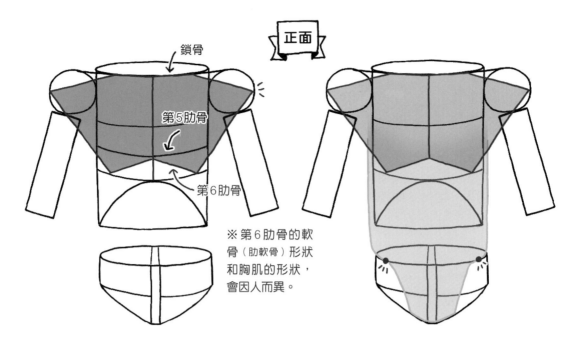

正面

鎖骨

第5肋骨

第6肋骨

※第6肋骨的軟骨（肋軟骨）形狀和胸肌的形狀，會因人而異。

胸大肌是以單邊鎖骨的一半為上邊、第6肋骨為下邊、胸骨為側邊，呈「コ」的形狀附著在骨架上，連接著肩（肱骨）。

畫出包覆整個軀幹的腹外斜肌和腹內斜肌。
以髂骨前上棘為邊界，往下畫出曲線。

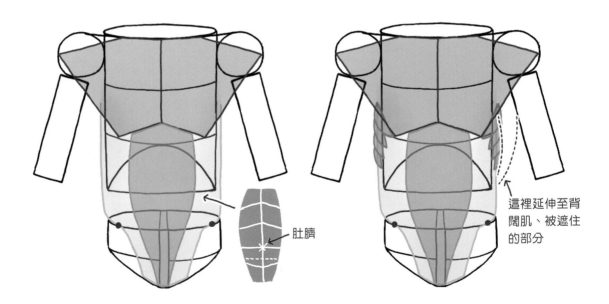

肚臍

這裡延伸至背闊肌、被遮住的部分

從胸大肌的下方，畫出以紡錘形伸長的腹直肌。
腹直肌比想像中的要長，而所謂的腹肌（又稱六塊肌，胸部下方～肚臍的部分）形狀也會因人而異。

如果想要詳細畫出肌肉，也可以畫出從肋骨跨到肩胛骨（身體後方）的前鋸肌。
擺出正面的基本姿勢時，可以看到3～4條前鋸肌。

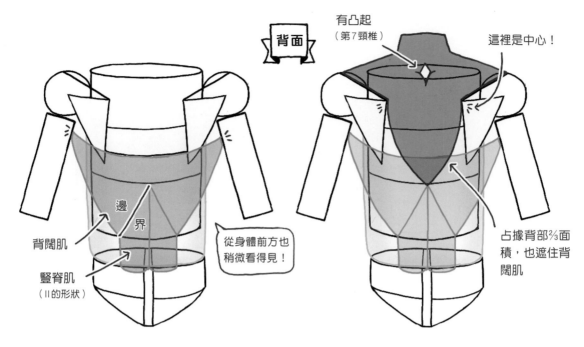

大幅包覆背部的背闊肌，幾乎覆蓋
了半個軀幹。
從背部中間連接到手臂內側。

斜方肌包覆著頸、肩、背部。
形狀會因手臂和肩胛骨的動作而大幅改變。

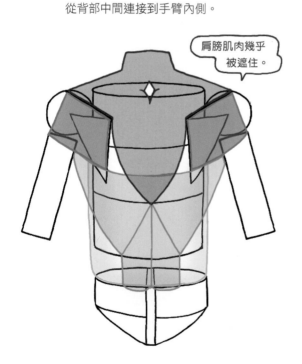

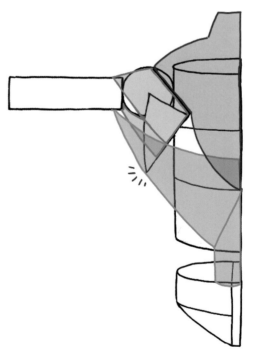

從肩胛骨到肩膀側面，是由肩部後方
肌群相連構成。連接處十分複雜，所
以作畫時要多多注意！

當手臂抬高到一定的角度以上，肩胛
骨也會跟著連動抬起，在肩胛骨的影
響下，背闊肌會在體表上隆起。

參考範例圖,試著畫各種角度的軀幹吧。
先畫好幾何圖形和人體地標,在恰到好處的位置畫出肌肉。
由於這個方法並不是在寫實的骨架上畫肌肉,
所以無法嚴謹正確地表現出人體構造。
但是,這樣依然可以表現出主要的構造,有助於畫好角色人物。

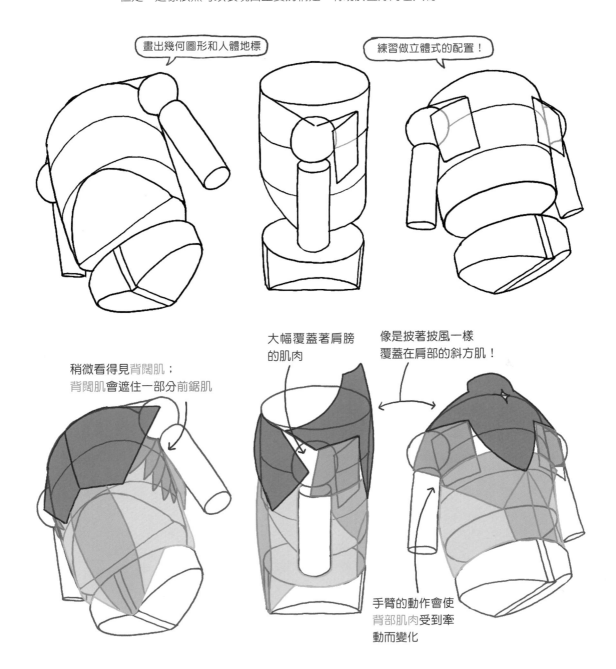

畫出幾何圖形和人體地標

練習做立體式的配置!

稍微看得見背闊肌;
背闊肌會遮住一部分前鋸肌

大幅覆蓋著肩膀
的肌肉

像是披著披風一樣
覆蓋在肩部的斜方肌!

手臂的動作會使
背部肌肉受到牽
動而變化

幾何圖形的男女差異

女性

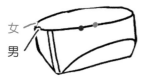

女
男

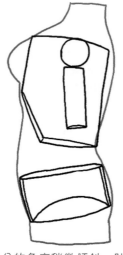

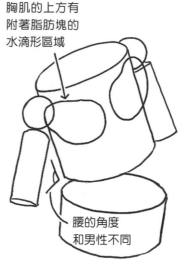

胸肌的上方有
附著脂肪塊的
水滴形區域

腰的角度
和男性不同

女性和男性相比，特徵是胸膛偏小，骨盆較大又寬。髂骨前上棘的位置和整體的輪廓都和男性不同。

骨盆的角度稍微傾斜，肚子的部分較長，腰部曲線很明顯。

除了骨骼的差異以外，還有很多因素會影響肌肉量、脂肪等輪廓的差異。

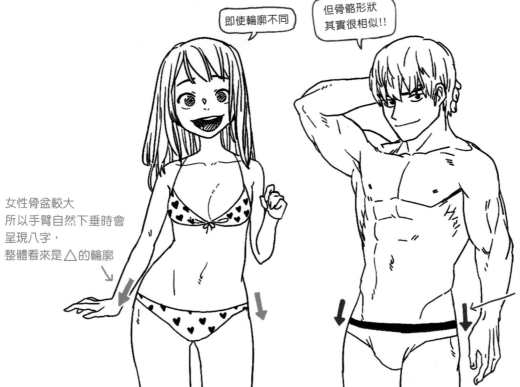

即使輪廓不同

但骨骼形狀其實很相似!!

女性骨盆較大
所以手臂自然下垂時會
呈現八字，
整體看來是△的輪廓

手臂和腿是像||
的形狀般呈現筆
直的線條，
整體看來是▽和
□的輪廓

男女的輪廓雖然多少有些不同，但除了骨盆以外，兩者的幾何圖形
並沒有太大的差別。
但骨盆的差異會稍微改變姿勢、肌肉構造、骨盆附近的骨骼形狀。

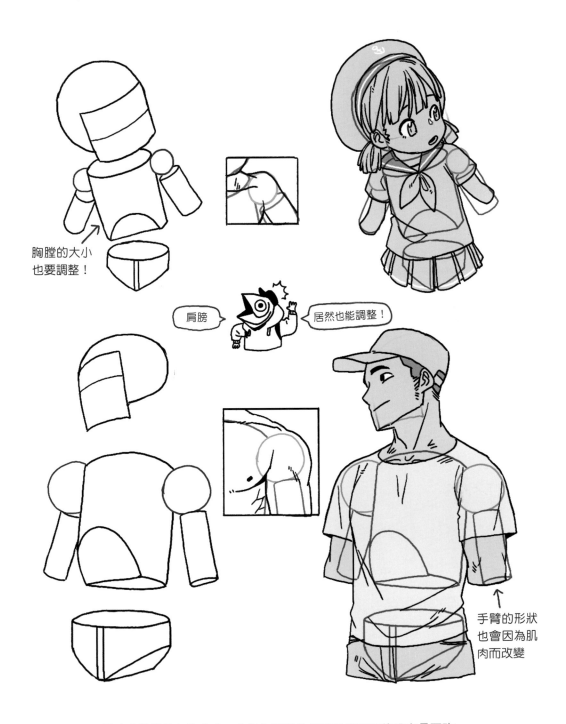

胸膛的大小
也要調整！

肩膀　　居然也能調整！

手臂的形狀
也會因為肌
肉而改變

肩（球體部分）的大小，會因為浮動的肩胛骨和周圍的肌肉量而改
變，所以不適用人體地標。調整肩（球體）的大小，就能為軀幹的輪
廓，尤其是腰部以上的軀幹輪廓畫出各式各樣的形狀。

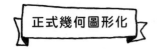

來試著用幾何圖形配置出想畫的姿勢吧。
這樣可以確認部位重疊的部分，以及縮短和伸長的樣子。
在身體上標出人體地標的記號，可以畫得更寫實。

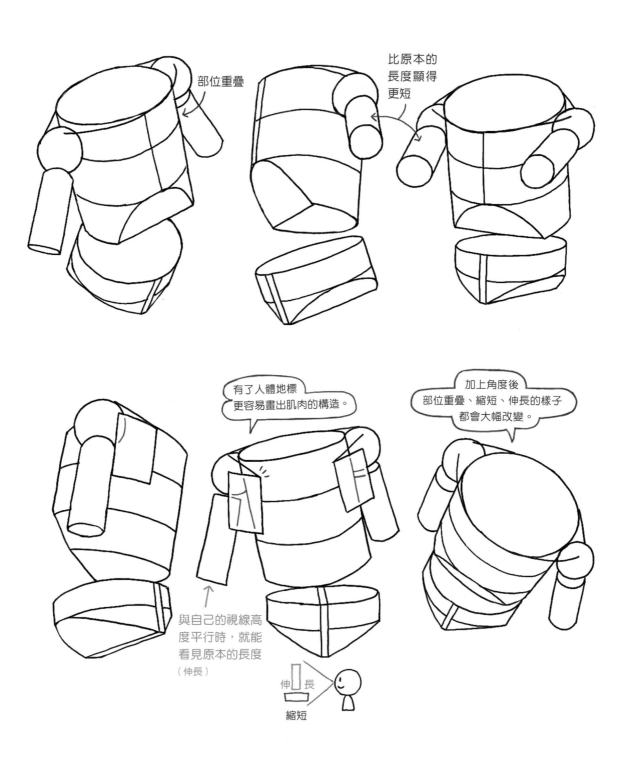

部位重疊

比原本的
長度顯得
更短

有了人體地標
更容易畫出肌肉的構造。

加上角度後
部位重疊、縮短、伸長的樣子
都會大幅改變。

與自己的視線高
度平行時，就能
看見原本的長度
（伸長）

伸 長

縮短

在幾何圖形模型上畫肌肉，表現出身體的凹凸。
只要了解各個肌肉是從哪個人體地標開始延伸、結束在哪個部位的話，就能輕易畫出來了。
不過，在練習畫姿勢和構圖時，一定要意識到幾何圖形模型並不等同於實際的骨骼形狀喔。

斜方肌是像披風一樣覆蓋在肩、頸上

正面可以看見背闊肌

從大片肌肉

開始依序畫出來吧！

與其以幾何圖形為基準來作畫，
還是要用配置幾何圖形來擺姿勢（構圖）的感覺畫比較好。
先觀察各種姿勢再動筆畫，就能挑戰更複雜的形狀。
首先從簡單的配置工作開始，應用部位重疊、縮短、伸長的概念來畫吧。

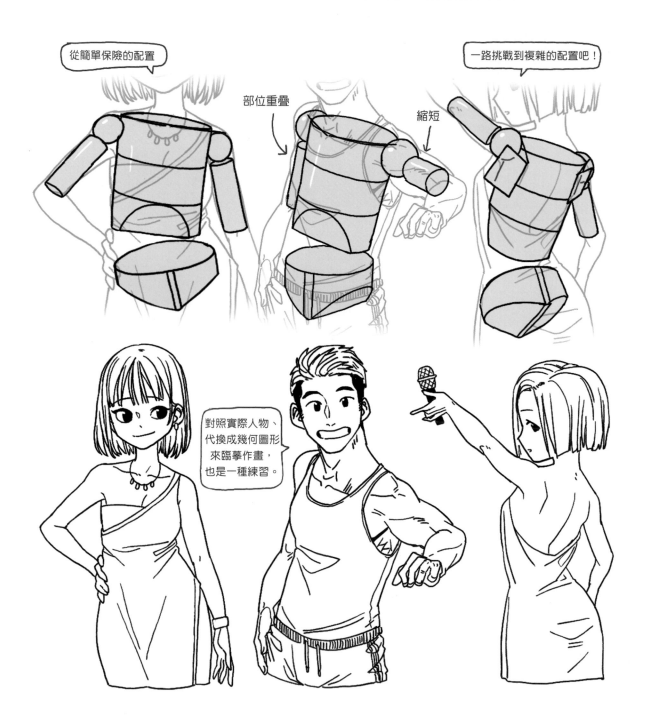

這本書提到的解剖學
是為了活用於姿勢和構圖的作業
而特別精簡的內容。
決定好姿勢、參考這些內容作畫時,
可能會發生一些不方便應用的狀況。
所以,如果各位想要畫出完成度更高的插圖,
建議還是要學習
更詳細的身體結構知識喔。

像是變形過的身材之類…

只要了解大致的結構

就能畫出簡單的角色人物囉!

CHAPTER 03

頭部

和軀幹一樣，我們來逐一檢視幾何圖形化以前最好要知道的部分。

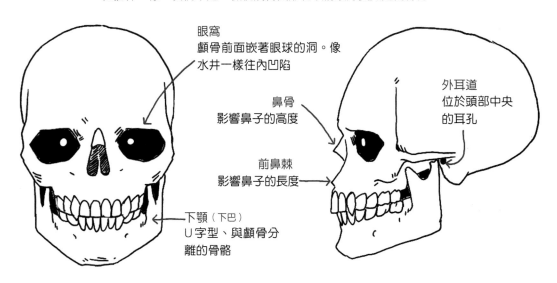

眼窩
顱骨前面嵌著眼球的洞。像
水井一樣往內凹陷

鼻骨
影響鼻子的高度

前鼻棘
影響鼻子的長度

外耳道
位於頭部中央
的耳孔

下顎（下巴）
U字型、與顱骨分
離的骨骼

鼻子、眼睛、下巴都是立體的形狀，
呈現的形狀會因角度而大不相同

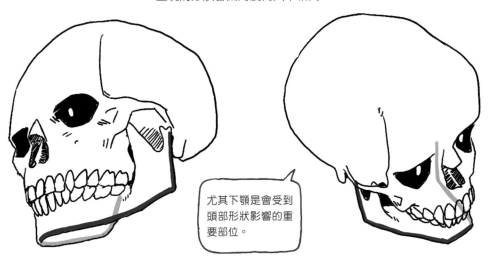

尤其下顎是會受到
頭部形狀影響的重
要部位。

頭的幾何圖形化

1

畫一個偏橢圓形的球體。

2

以縱向和橫向的線分別
將球體分成2等分。

3

前方要再分成2等分，
用來畫臉。

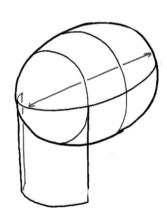

4

沿著3畫出的線，以及將2
的球體橫分成2等分的線，
往下畫出高度與球體直徑差
不多的面。
這個面就是臉部的面積。

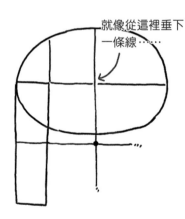

就像從這裡垂下
一條線……

5

在臉部中央與球體中央延伸出
來的兩線交叉點上做記號，而
這裡就是耳朵（外耳道）的位
置。

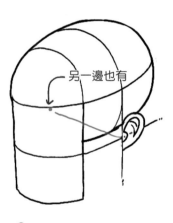

另一邊也有

6

斜側面的樣子。

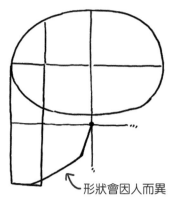

另一側
的耳朵

← 形狀會因人而異

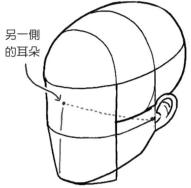

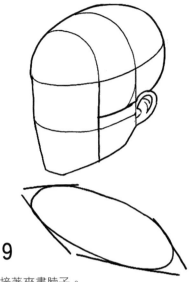

7

從臉部下端往耳孔的方向，
拉出一條相連的斜線。
這條線就是下巴的形狀。

8

這並不是單純的斜線。由上往
下看時，要畫成U或V字形。

9

接著來畫脖子。
首先，設定好鎖骨及其他軀幹上
面與頭部相連的人體地標位置。

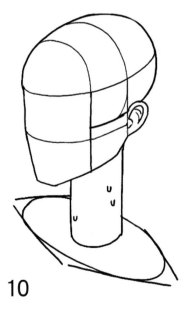

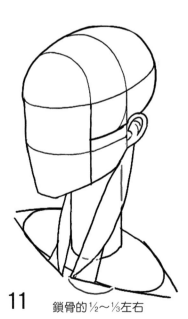

鎖骨的½～⅓左右

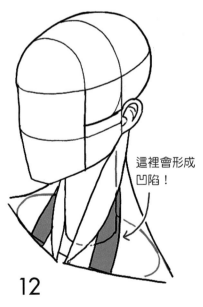

這裡會形成
凹陷！

10

將脖子畫成單純的圓柱會
很不自然，所以也要畫出
頸部肌肉。

11

畫出從耳朵後方往下包覆到
鎖骨正中央的薄薄肌肉。

12

連背部的肌肉（斜方肌）
也畫出來，會更加寫實。

和剛才同樣的方法作畫。

1

來畫從斜下方往上看的頭部。

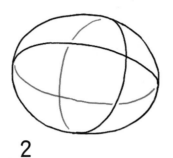

2

和剛才一樣，橫向和縱向分別
畫出2等分的線。

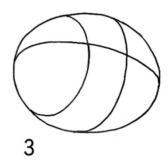

3

前方再分成2等分。

這裡的高度縮短
就能畫出年幼的角色人物

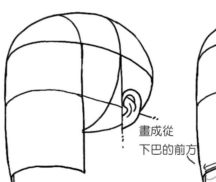

4

畫出高度等同於球體直徑
的面。面的高度會改變臉
部的面積，可以調整高度
畫出不同的角色。

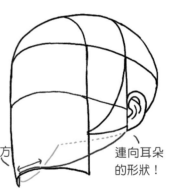

畫成從
下巴的前方

連向耳朵
的形狀！

5

在臉部中央和球體中央延伸
的兩線交叉點上畫出耳朵。

6

注意另一側耳朵的位置，
畫出和耳朵相連的下巴線
條。到這一步就畫完頭部
的形狀了。要仔細了解構
造再畫喔。

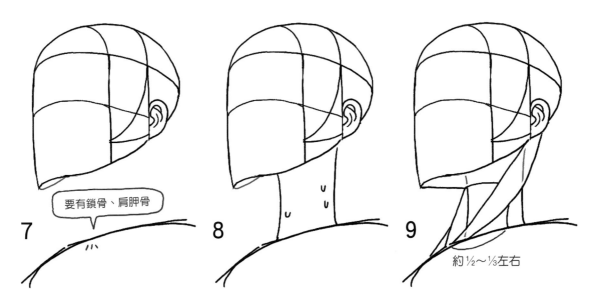

7 要有鎖骨、肩胛骨

設定軀幹和軀幹的人體地標。
連接頭部和肌肉，畫出自然的
脖子。

8

單純把脖子畫成圓柱體，會顯
得很僵硬。

9 約 ½～⅓ 左右

畫出從耳朵後方到鎖骨中央、
薄薄包覆著頸部的肌肉。

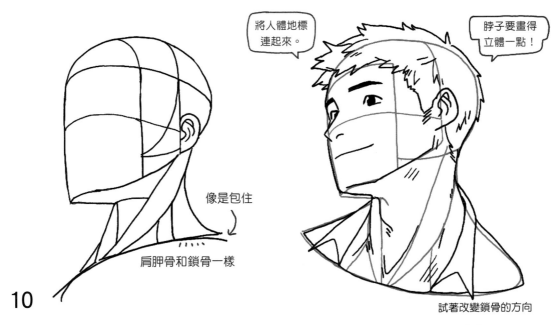

將人體地標連起來。

脖子要畫得立體一點！

像是包住

肩胛骨和鎖骨一樣

10

畫出斜方肌，連脖子後面的部
分也畫出來。
肌肉只要夠薄，就會呈現出流
線形；較厚就會展現出分量感。

試著改變鎖骨的方向

這種方法是利用人體地標來畫
脖子，可以讓頭和身體自然相
連。多練習畫各種方向的頭和
脖子吧。

畫臉 畫好整個頭部以後,也來畫細節吧!

雙眼,特別是較遠(靠輪廓線)的那隻眼睛,角度會與正面不一樣!

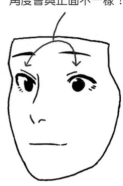

眼窩呈現往內凹的構造,並不是平面的形狀。
這樣會形成輪廓線的凹凸,輪廓線會根據觀看的角度而改變。

從正面看凹凸不太明顯,但是只要換個角度,凹凸就會出現了。
不只是輪廓線,眼、鼻等細節的正面和側面看起來也不一樣。

約20度 約60度

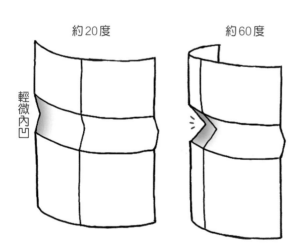

眼窩的外框(眉、顴骨)的輪廓線也會因為角度而不同!

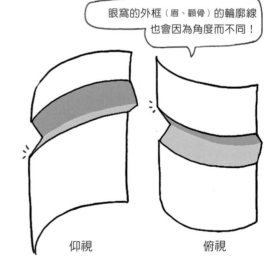

仰視 俯視

眼窩的凹凸角度愈深,輪廓線的凹凸也會愈明顯。
眼睛的形狀也是,愈接近側面(輪廓線),形狀就與正面看起來愈不同。

輪廓線也會因為上下的角度而不同。
由下往上看的話,眼窩的上側比較明顯,眼和眉(眼窩上側)距離較遠。
但是由上往下看,眼眉反而會顯得比較近。

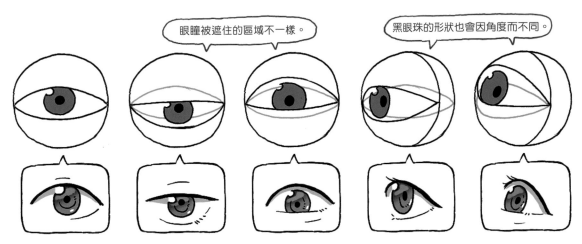

眼球外面覆蓋著眼瞼的肌肉和皮膚，只要角度改變，眼睛呈現的形狀也會改變。
眼睛是球體，所以作畫時要考慮到圓球動起來的感覺。

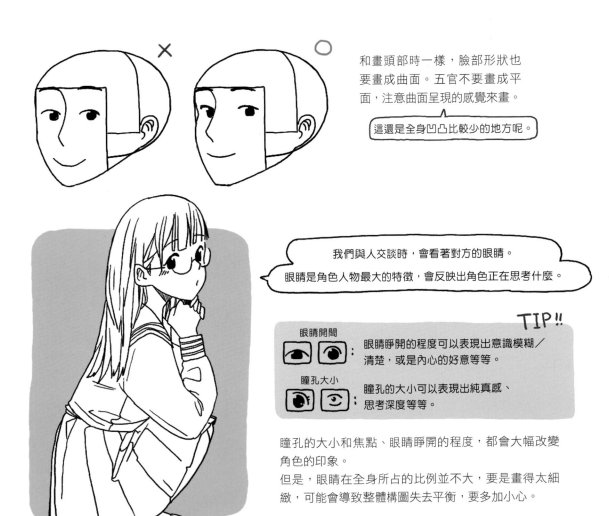

和畫頭部時一樣，臉部形狀也要畫成曲面。五官不要畫成平面，注意曲面呈現的感覺來畫。

這還是全身凹凸比較少的地方呢。

我們與人交談時，會看著對方的眼睛。
眼睛是角色人物最大的特徵，會反映出角色正在思考什麼。

TIP!!

眼睛開闔：眼睛睜開的程度可以表現出意識模糊／清楚，或是內心的好意等等。

瞳孔大小：瞳孔的大小可以表現出純真感、思考深度等等。

瞳孔的大小和焦點、眼睛睜開的程度，都會大幅改變角色的印象。
但是，眼睛在全身所占的比例並不大，要是畫得太細緻，可能會導致整體構圖失去平衡，要多加小心。

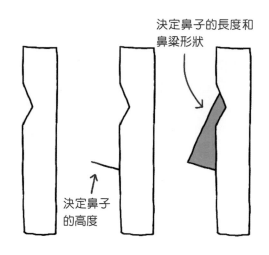

決定鼻子的長度和
鼻梁形狀

決定鼻子
的高度

畫好眼窩的凹凸以後，開始來
畫臉上最凸出的鼻子。
和眼窩相反，畫鼻子時要意識
到凸出的構造。

鼻子是從顏面中央到眉間，
呈三角椎形往外凸。

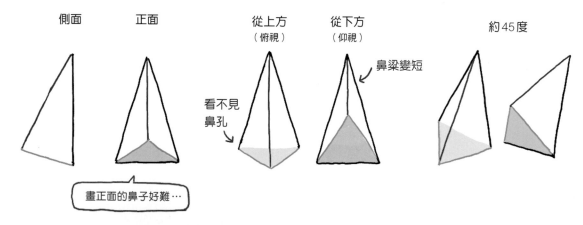

側面　　　　正面　　　　　　　從上方　　　從下方　　　　　　約45度
　　　　　　　　　　　　　　　（俯視）　　（仰視）

　　　　　　　　　　　　　　　　　　　　　　鼻梁變短

　　　　　　　　　　　　看不見
　　　　　　　　　　　　鼻孔

畫正面的鼻子好難⋯

將鼻子分成鼻梁和鼻翼。
從上面看，鼻梁是伸長的，鼻翼是縮短的。
反過來從下面看，鼻梁是縮短的，鼻翼是伸長的。

會因為眼窩內凹方式而改變的眼睛位置也很重要！

凸出的鼻子會因為角度而呈現不同的形狀，
而且有時候會遮住臉部，特別是遮住位於凹陷眼窩內的眼睛。
嘗試畫各種角度的眼睛和鼻子，仔細觀察會遮住眼睛的角度吧。

門牙：4
犬齒：2
小臼齒：4
大臼齒：4*

一張嘴就會露出門牙和犬齒的部分

嘴巴是最能表現出情感的部位。
與眼睛和鼻子相比，這裡並沒有明顯的凹凸構造。

下排牙齒是下巴的一部分。
一張嘴就會看到齒面！

平面的！

立體的

畫出口腔裡的構造，可以提高臉
部細節表現的質感。
但是，如果太過講究正確描繪口
腔結構，反而很難妥善表達出情
感。不要太鑽牛角尖，隨心所欲
地畫吧。

眼和鼻都是立
體的喔。
嘴巴的表現倒
是比較隨意！

*包含智齒（第三大臼齒）在內，大臼齒總共有6顆。

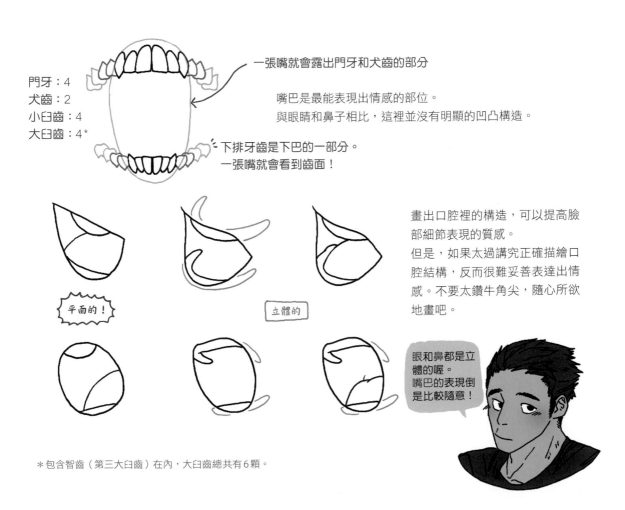

58

來畫臉吧

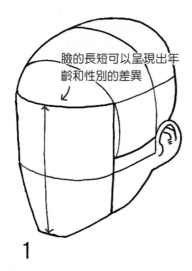

臉的長短可以呈現出年齡和性別的差異

1

先畫好頭部。臉的長度會影響臉部的印象。一般來說，短臉會顯得年幼，長臉會顯得年長。

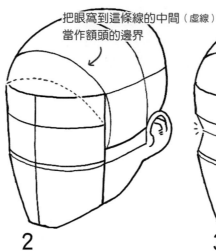

把眼窩到這條線的中間（虛線）當作額頭的邊界

2

決定眼窩的寬度。眼窩的凹凸高度也會大幅影響臉部印象。

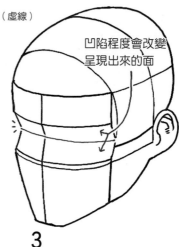

凹陷程度會改變呈現出來的面

3

畫出凹陷的眼窩。

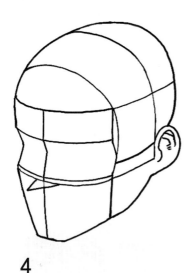

4

在臉部中央畫鼻子。先畫出鼻子下方的面。

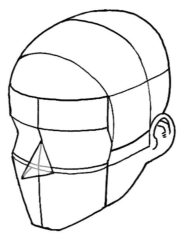

5

畫出鼻梁，決定鼻子的形狀。
根據鼻翼和鼻梁來確認被遮住的面。

6

注意眼窩的凹陷，決定好眼睛的位置。

眉毛的位
置會因表
情而改變

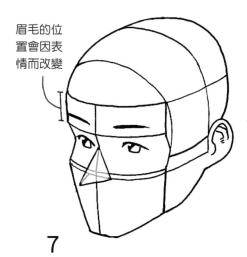

7

配合凹陷和面的角度來
畫眼睛。
基本上，眼窩線上方就
是眉毛。
眉毛的高度和角度會因
角色而不同。

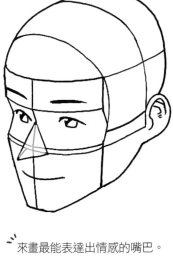

8

來畫最能表達出情感的嘴巴。
嘴巴一般都位於臉部中央，
但也會根據情感的表現畫在
中央以外的位置。

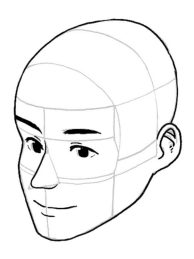

9

根據草圖，修整出乾淨
的線條。

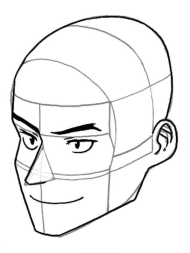

另一種版本

10

眼睛和鼻子無疑是最重要的
臉部元素。
可以先畫出頭和臉的構造，
再仔細描繪眼鼻的細節。 *重要!!*

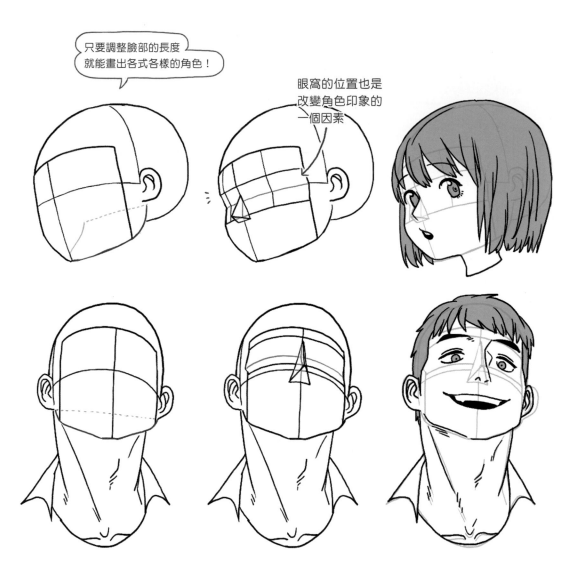

由下往上看的臉部角度，也可以用相同的方法來畫。
要先好好了解下巴的構造和眼窩看起來的形狀再開始畫喔。

俯視　　仰視

頭部只要用五官就能
表現出角色的性格，
在角色形象上是非常
重要的部位。
它甚至足以改變畫風
整體的氣氛。
不過，頭部只占了
人體的 $\frac{1}{7}$ ～ $\frac{1}{8}$ 而已，
立體的構造比想像中的還不明顯。
所以，要是在畫圖時全心全意
只描繪頭部和臉的細節，可能會
破壞整張圖的平衡度，要多加小心喔！

CHAPTER 04

手臂和腿

畫手臂

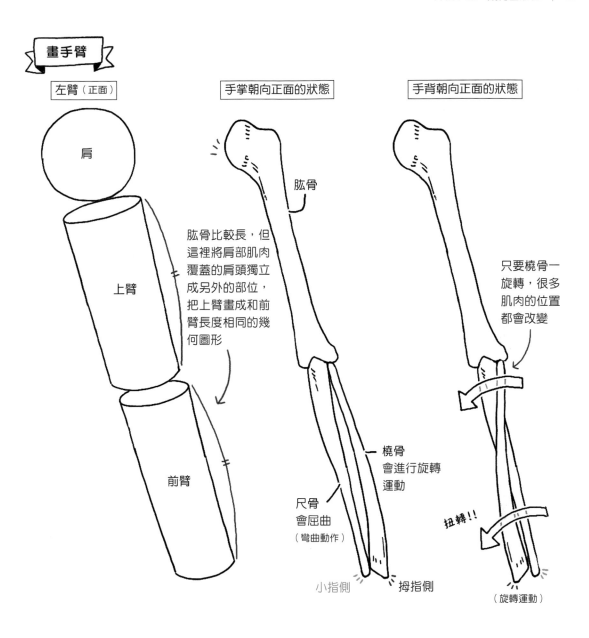

左臂（正面）

肩

上臂

前臂

肱骨比較長，但這裡將肩部肌肉覆蓋的肩頭獨立成另外的部位，把上臂畫成和前臂長度相同的幾何圖形

手掌朝向正面的狀態

肱骨

橈骨會進行旋轉運動

尺骨會屈曲（彎曲動作）

小指側　　拇指側

手背朝向正面的狀態

只要橈骨一旋轉，很多肌肉的位置都會改變

扭轉！！

（旋轉運動）

手臂的骨骼構造很單純，但是動作很複雜，是很難畫的部位之一。
特別是前臂會進行旋轉運動，所以肌肉的形狀會因為每個動作而改變。
觀察主要的肌肉和手臂動作、好好學習肌肉的畫法吧。
圖解畫的全部都是左手臂。

沒有必要把全部的肌肉都畫出來喔！

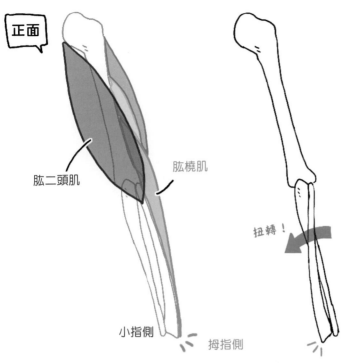

正面

肱二頭肌

肱橈肌

小指側　　拇指側

圖解全部都是左手臂。

扭轉！

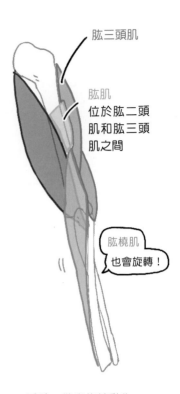

肱三頭肌

肱肌
位於肱二頭肌和肱三頭肌之間

肱橈肌
也會旋轉！

手臂一做出旋轉動作，橈骨和肱橈肌都會旋轉。

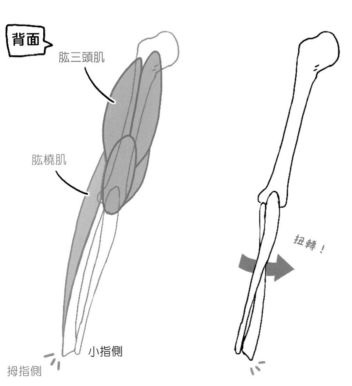

背面

肱三頭肌

肱橈肌

拇指側　　小指側

扭轉！

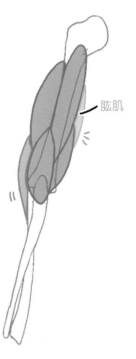

肱肌

在幾何圖形上畫出肌肉

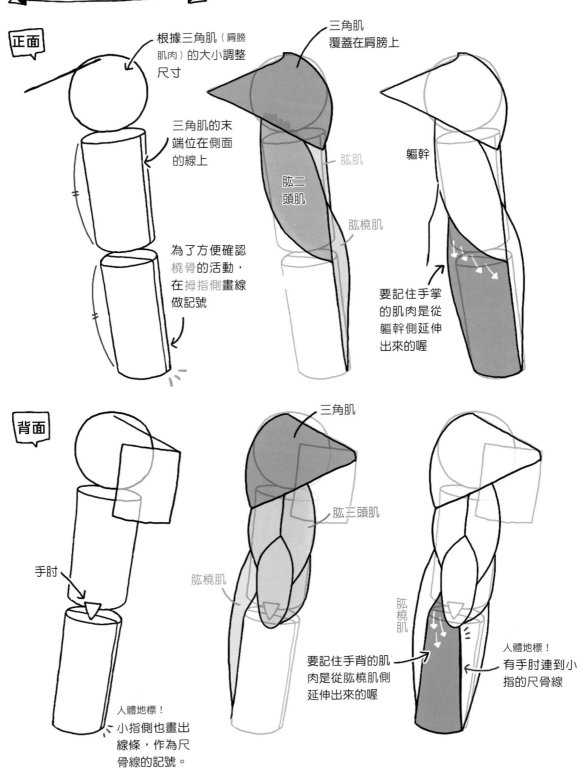

正面

根據三角肌（肩膀肌肉）的大小調整尺寸

三角肌的末端位在側面的線上

為了方便確認橈骨的活動，在拇指側畫線做記號

三角肌覆蓋在肩膀上

肱肌

肱二頭肌

肱橈肌

軀幹

要記住手掌的肌肉是從軀幹側延伸出來的喔

背面

手肘

人體地標！
小指側也畫出線條，作為尺骨線的記號。

三角肌

肱三頭肌

肱橈肌

要記住手背的肌肉是從肱橈肌側延伸出來的喔

肱橈肌

人體地標！
有手肘連到小指的尺骨線

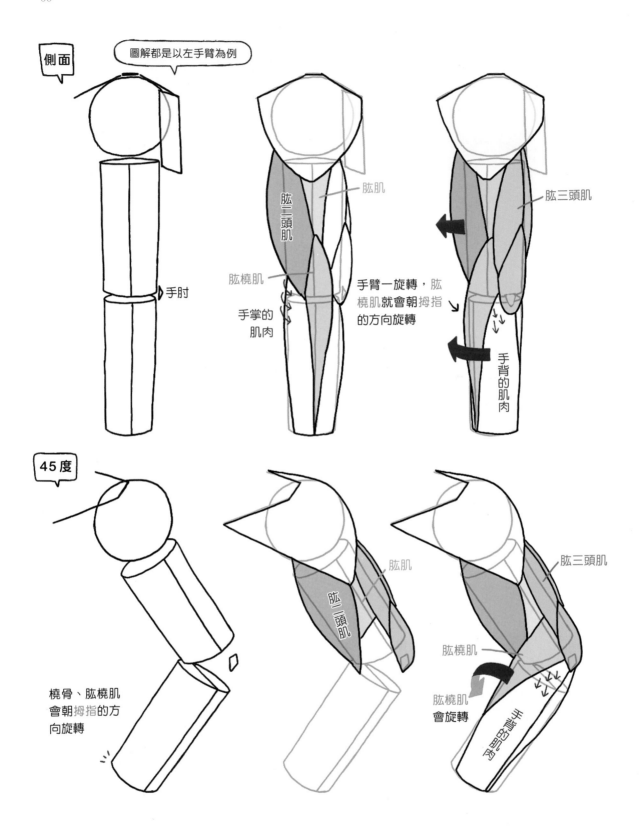

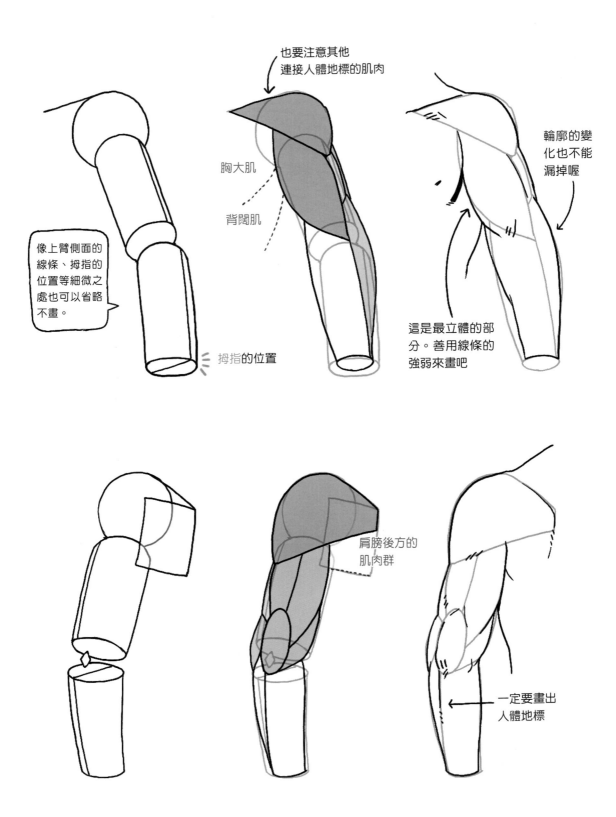

也要注意其他
連接人體地標的肌肉

胸大肌

背闊肌

像上臂側面的
線條、拇指的
位置等細微之
處也可以省略
不畫。

拇指的位置

輪廓的變化也不能
漏掉喔

這是最立體的部
分。善用線條的
強弱來畫吧

肩膀後方的
肌肉群

一定要畫出
人體地標

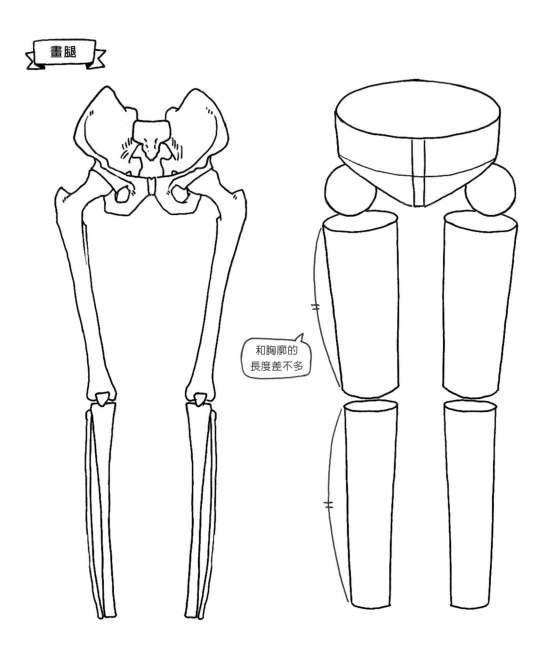

畫腿

和胸廓的
長度差不多

腿包覆著厚重的肌肉和脂肪層，是很難找出人體地標的部位。不過肌
肉的形狀又大又簡單，把它當成是一堆大團塊連接在一起，就能清楚
理解形狀了。
用幾何圖形模型決定好姿勢，畫出主要肌肉呈現出來的輪廓吧。

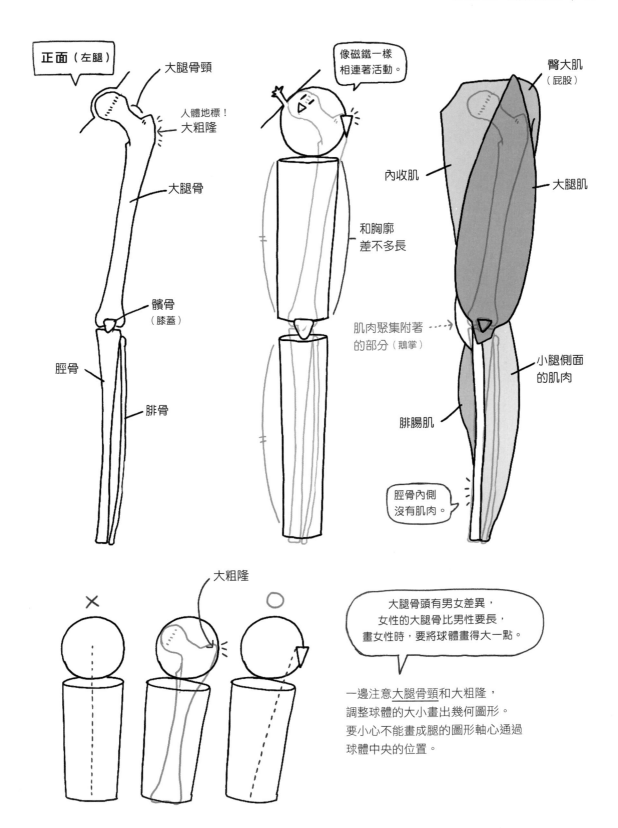

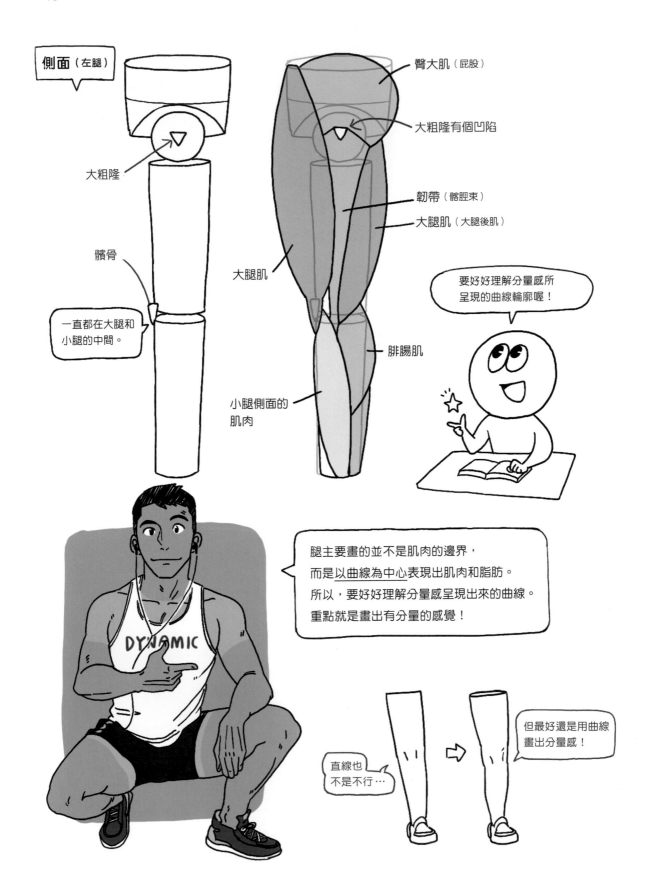

側面（左腿）

大粗隆

髕骨

一直都在大腿和小腿的中間。

大腿肌

臀大肌（屁股）

大粗隆有個凹陷

韌帶（髂脛束）

大腿肌（大腿後肌）

腓腸肌

小腿側面的肌肉

要好好理解分量感所呈現的曲線輪廓喔！

腿主要畫的並不是肌肉的邊界，而是以曲線為中心表現出肌肉和脂肪。所以，要好好理解分量感呈現出來的曲線。重點就是畫出有分量的感覺！

DYNAMIC

直線也不是不行…

但最好還是用曲線畫出分量感！

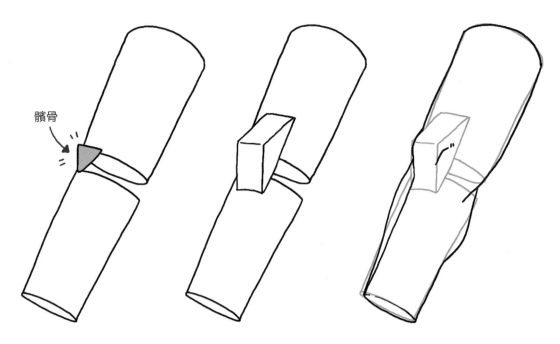

大腿和小腿之間,有一塊叫作髕骨的骨頭。
這塊骨頭所在的位置,就是像個小山丘隆起的膝蓋。

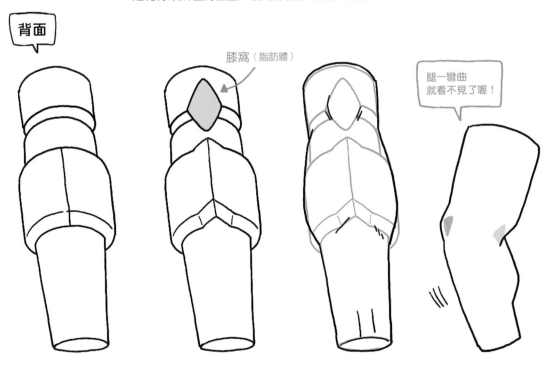

膝蓋後方有一塊稱作膝窩的脂肪體。
當腿伸直時,這裡會很明顯,腿一彎曲就會形成凹陷。

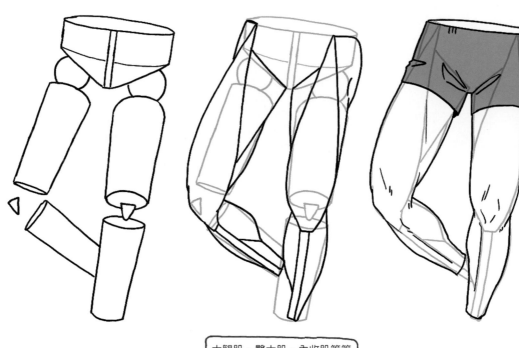

用幾何圖形來畫姿勢。
畫草圖時要注意維持整體的
重心平衡。

大腿肌、臀大肌、內收肌等等

畫出具有代表性的幾個肌
肉，描繪出曲線的輪廓。

根據草圖，修整出乾淨
俐落的線稿。

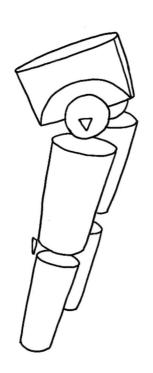

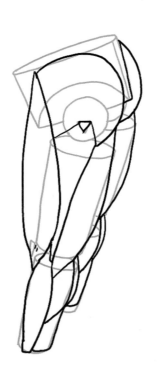

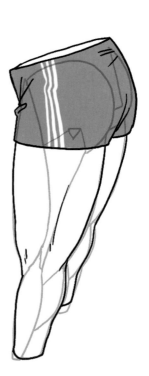

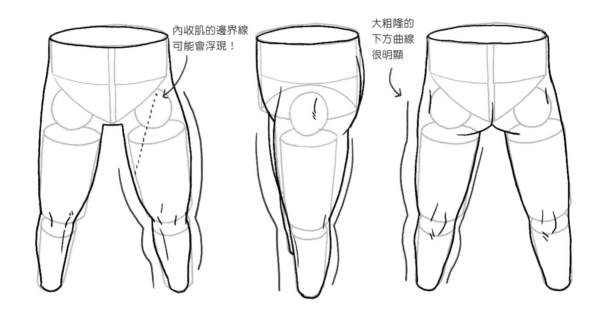

依照各個角度，仔細觀察分量感所呈現的曲線輪廓吧。
雖然會因體型而異，不過一般來說，大腿的分量感會比小腿更明顯。

CHAPTER 05

手和腳

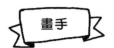

手是人體中最精密、最能活動自如的部位，可以做出各式各樣的動作。

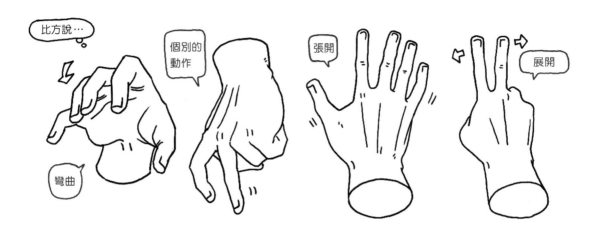

手可以活動自如，所以能夠傳達各式各樣的訊息。
而且，它比身體的其他部位更需要描繪出「自然」的形狀和動作。
平常要多多仔細觀察手和手指的動作，練習作畫喔。

畫手的幾何圖形

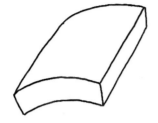

1

先畫一本彎曲的書。

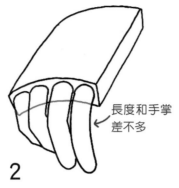

長度和手掌
差不多

2

依序畫出手指。

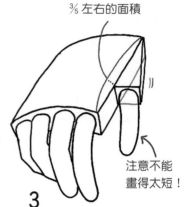

⅜ 左右的面積

注意不能
畫得太短！

3

將拇指畫成像是可以斜著
開闔的扇形抽屜一樣。

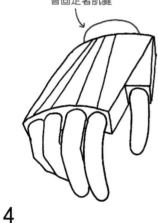

手腕的韌帶（伸肌支持帶）
會固定著肌腱

4

畫出從手腕擴展出來的肌腱。

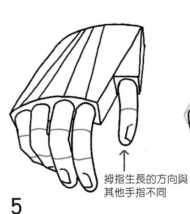

拇指生長的方向與
其他手指不同

5

將手指末端指節的 ½ 畫成
指甲。

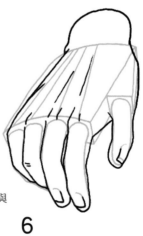

6

根據幾何圖形模型畫出手
的形狀。

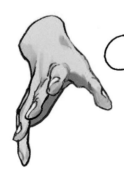

雖然畫好了手背⋯

嗯⋯⋯⋯

但是手掌要怎麼畫才好呢？

需要簡單畫手時，
只要幾何圖形化就能輕鬆畫好了喵～
不過，畫手掌如果只以幾何圖形為基礎，
會顯得很生硬不自然喔。
手掌大致是由 3 種脂肪體所構成，
所以只要好好表現出這些脂肪體的分量感，
就能畫出很自然的手掌了喵～

手掌並不是只由脂肪構成
也會受到骨骼影響喔！

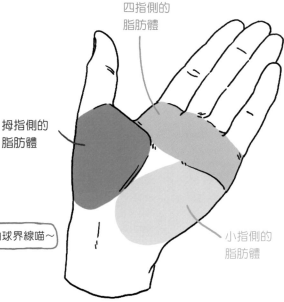

四指側的
脂肪體

拇指側的
脂肪體

小指側的
脂肪體

和動物的掌不一樣

看不到清楚的肉球界線喵～

從離視線最近的部位
開始畫喔！

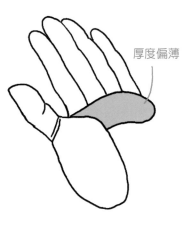

厚度偏薄

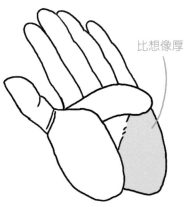

比想像厚

畫出拇指側的脂肪體和
拇指。

畫出四指側的脂肪體並
按順序畫出手指。

畫出小指側的脂肪體，
完成手掌的形狀。

畫出自然手部的訣竅

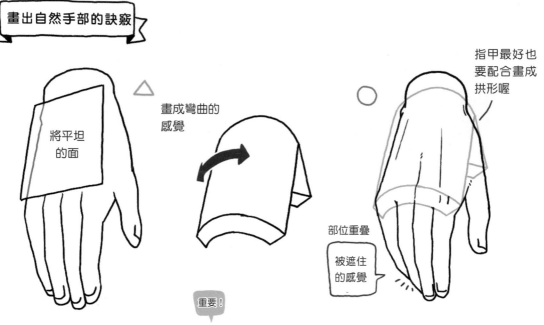

將平坦的面

△

畫成彎曲的感覺

○

指甲最好也要配合畫成拱形喔

部位重疊

被遮住的感覺

重要！

放鬆的手部總是呈現拱形的造型。
5根手指的指尖全部露出來，反而會顯得很不自然。

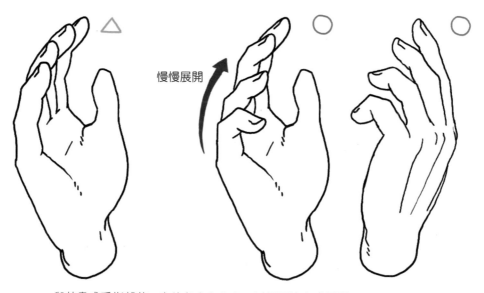

△

慢慢展開

○

○

與其畫成手指朝著一定的角度和方向、以相同的方式展開，
還是畫成從小指到拇指，每根手指逐漸展開的樣子比較自然。
當手指彎曲的程度改變，就會變成手指之間互相遮住的造型。

部位重疊

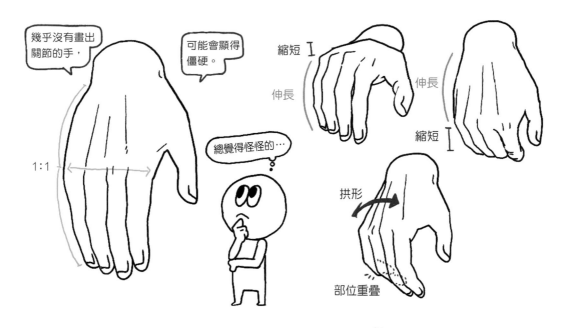

只要能靈活運用縮短、伸長、部位重疊的效果，立體描繪出手部複雜的構造，就能畫出更自然且完成度更高的圖畫。

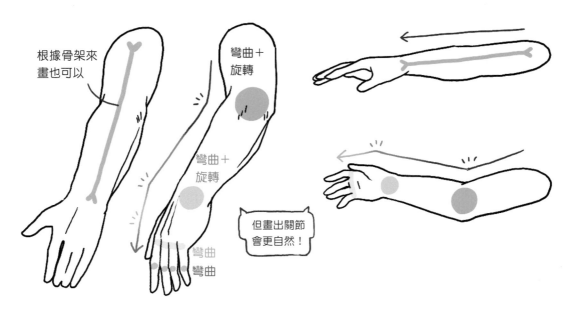

手臂和手腕都是由活動頻繁的關節所構成。
與其畫成筆直的樣子，不如依照彎曲或旋轉的方向，
畫出關節會更自然。

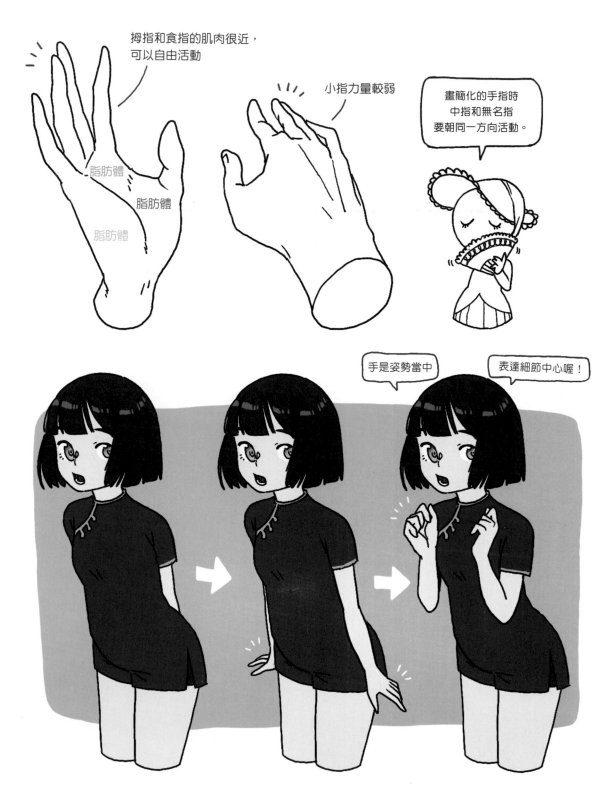

拇指和食指的肌肉很近，
可以自由活動

脂肪體
脂肪體
脂肪體

小指力量較弱

畫簡化的手指時
中指和無名指
要朝同一方向活動。

手是姿勢當中

表達細節中心喔！

看不見手的圖，會使圖畫的細膩感（密度）大幅減少。
把手配置在臉或其他詳細描繪的部位附近，
就能將觀看者的視線集中在那個部分。

手是我們平時經常看見、非常熟悉的部位。
正因如此，平常若是不練習畫，就無法畫出感覺很自然的手喔。
參考照片資料或實際的手時，要理解構造再畫，這一點真的很重要。
用速寫簿練習時，要接連著畫出手腕到手臂，記住整隻手的流向和比例喔。

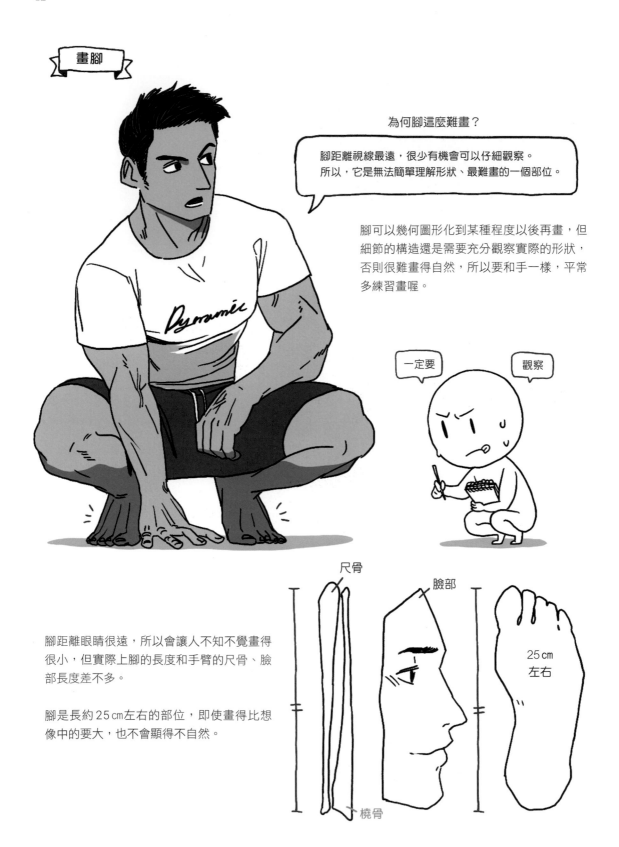

畫腳

為何腳這麼難畫？

腳距離視線最遠，很少有機會可以仔細觀察。
所以，它是無法簡單理解形狀、最難畫的一個部位。

腳可以幾何圖形化到某種程度以後再畫，但
細節的構造還是需要充分觀察實際的形狀，
否則很難畫得自然，所以要和手一樣，平常
多練習畫喔。

一定要　　　觀察

腳距離眼睛很遠，所以會讓人不知不覺畫得
很小，但實際上腳的長度和手臂的尺骨、臉
部長度差不多。

腳是長約25 cm左右的部位，即使畫得比想
像中的要大，也不會顯得不自然。

尺骨

臉部

25 cm
左右

橈骨

來畫右腳的幾何圖形

又長又窄

畫一塊和臉差不多長的木板，
畫成拱形的感覺。

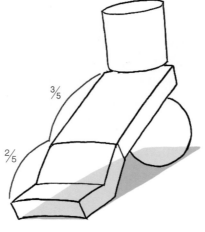

3/5

2/5

設定好地面，畫出腳跟。前 2/5
的位置是腳趾骨，正中間的位
置是關節。

1/4 ～ 1/3

這是正面的角度。
腳拇趾占了大約 1/3。

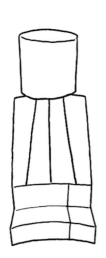

和手（p.76）一樣，腳上也有
通過韌帶延伸出來的肌腱。

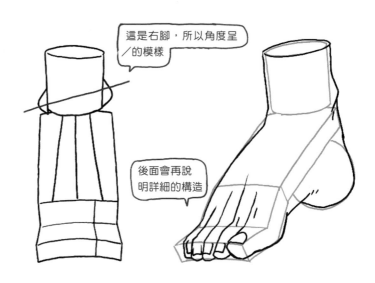

這是右腳，所以角度呈
／的模樣

後面會再說
明詳細的構造

左右腳踝骨從正面看是
呈現「八」字形的角度。

根據幾何圖形畫出腳，
再修整線條。

來畫從小趾側看的右腳。

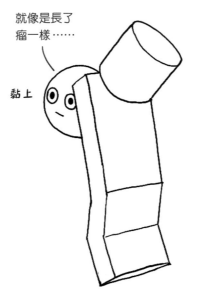

就像是長了瘤一樣……

黏上

畫出關節部分和腳跟、腳踝。

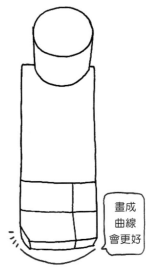

畫成曲線會更好

小趾骨比其他腳趾更少且更短。

畫出腱和踝骨。

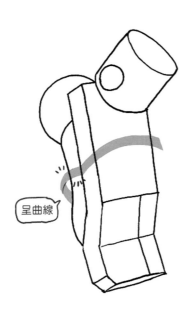

呈曲線

腳小趾下方畫出腳底的脂肪體。

和手掌很像！

根據幾何圖形修整線條。

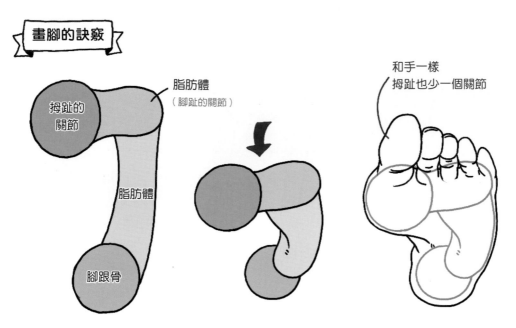

畫腳的訣竅

拇趾的關節

脂肪體
（腳趾的關節）

脂肪體

腳跟骨

和手一樣
拇趾也少一個關節

腳底也有和手掌相似的脂肪體。
其中腳跟的脂肪體特別厚。
只要表現出這裡，就能將腳底畫得很立體。

別忘了畫出腳背的厚度！

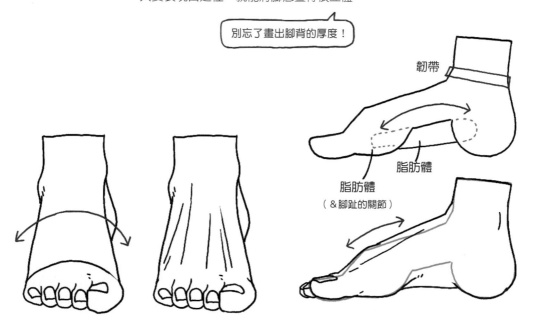

韌帶

脂肪體

脂肪體
（＆腳趾的關節）

手指和腳趾的骨頭形狀很相似。
和畫手的時候一樣，腳只要畫成拱形就會顯得很自然。

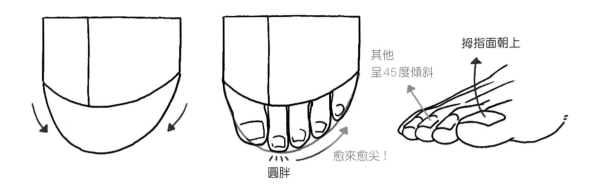

腳趾整體呈拱形，從兩端朝中間靠攏的方式排列。
一般來說，第2根腳趾長得最圓胖，小趾則是長得較尖。
趾甲的形狀和方向也因腳趾而異，仔細觀察後再畫吧。

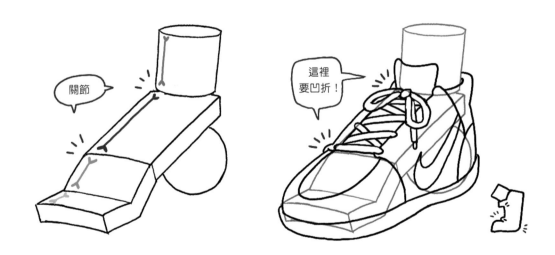

有些人即使會畫赤腳，但是畫起鞋子就會顯得很不自然。
這時不要用腳趾本身，而是用腳趾根的關節來區分鞋子凹折的部分，
就能自然表現出各種動向的鞋子了。

CHAPTER 06

全身

畫全身

這個畫法很方便，但有缺點……

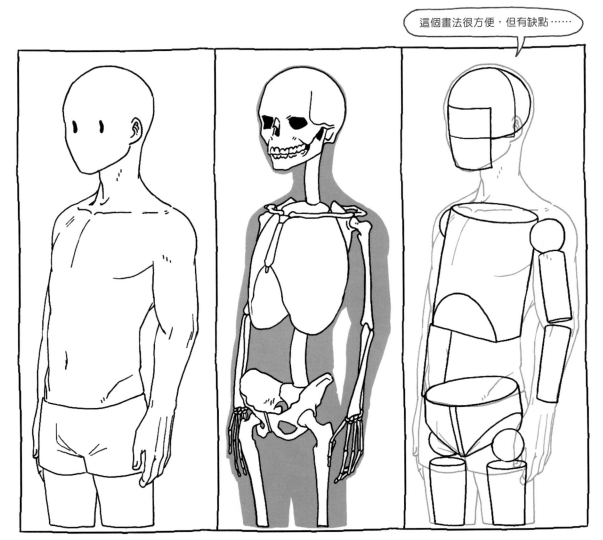

這一章，我要來說明將全身幾何圖形化的畫法。
先幾何圖形化以後再畫，可以輕易畫出人體的造型。
但是，這個方法的缺點是很難正確表現出實際的骨骼和肌肉凹凸。
因此，可以先用幾何圖形模型打好姿勢的草圖後，
參考實際的人體結構、畫完整張圖。

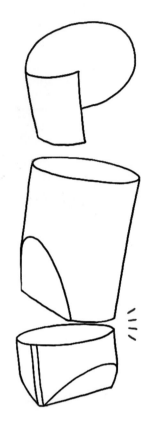

1

首先，從身體彎曲幅度最大、作為全身活動中心的軀幹開始畫。胸部和骨盆的人體地標也要依序畫出來。

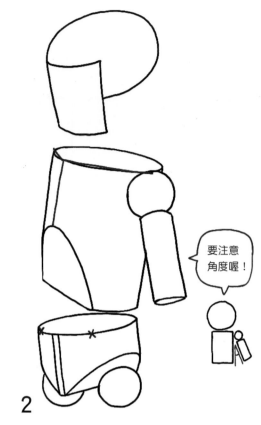

要注意角度喔！

2

注意立體的角度、畫出關節。
這時可以觀察到的其他人體地標，也要做記號標示出來。

要依據自己的程度

來決定姿勢的難易度。

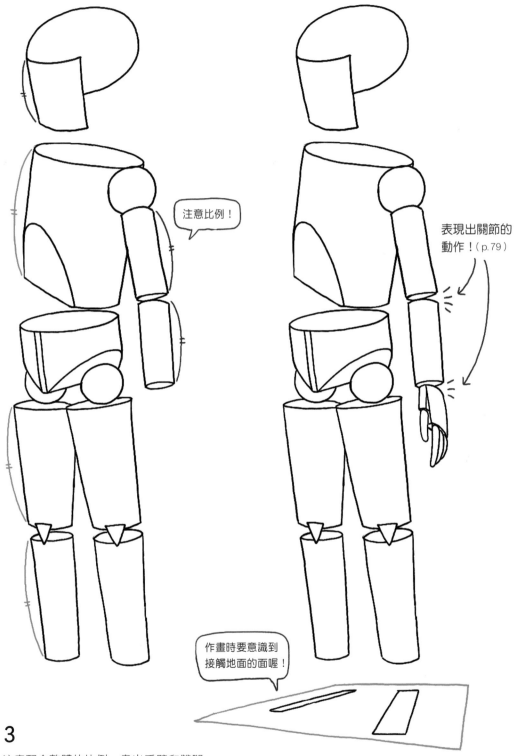

注意比例！

表現出關節的
動作！（p.79）

作畫時要意識到
接觸地面的面喔！

3

注意配合整體的比例，畫出手臂和雙腿。
手和腳也要配合手臂和腿的流向，一一畫上去。
這時，要注意腳的拱形和地面接觸的狀態再畫。

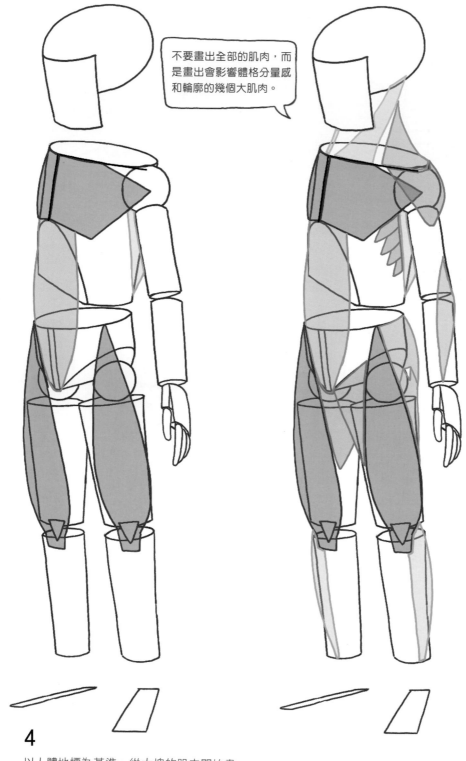

不要畫出全部的肌肉，而是畫出會影響體格分量感和輪廓的幾個大肌肉。

4

以人體地標為基準，從大塊的肌肉開始畫。
不要專注於描繪肌肉的細節，
而是注重分量感和輪廓這些較大的元素來畫。

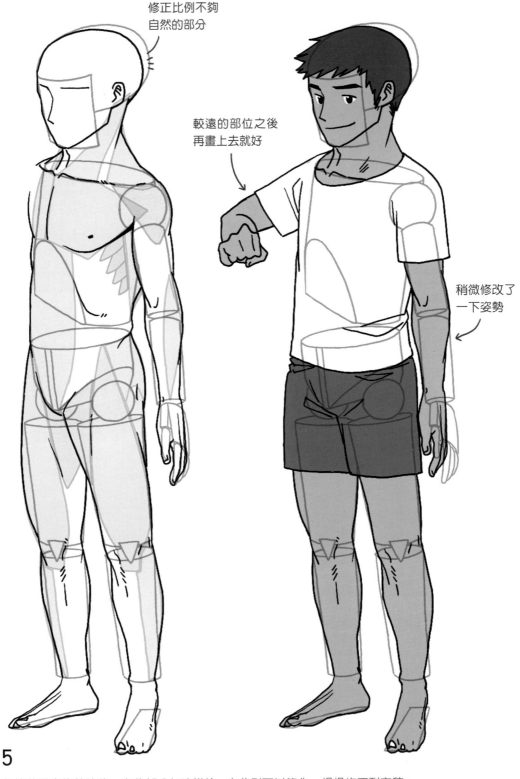

修正比例不夠
自然的部分

較遠的部位之後
再畫上去就好

稍微修改了
一下姿勢

5

根據草圖來修整線稿。有些部分加強描繪，有些則可以簡化，慢慢修正到完稿。

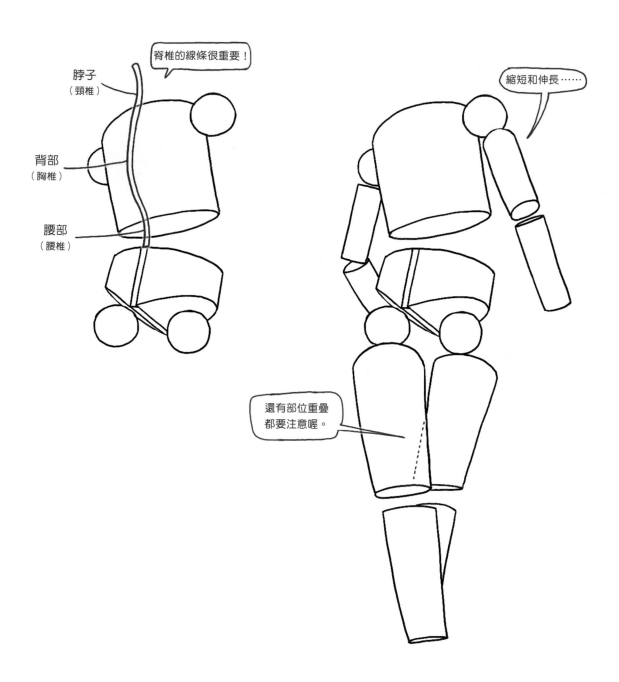

1

試著畫曲線稍微明顯一點的姿勢。
和剛才的範例一樣，注重呈現腰部等身體曲線來畫草圖。

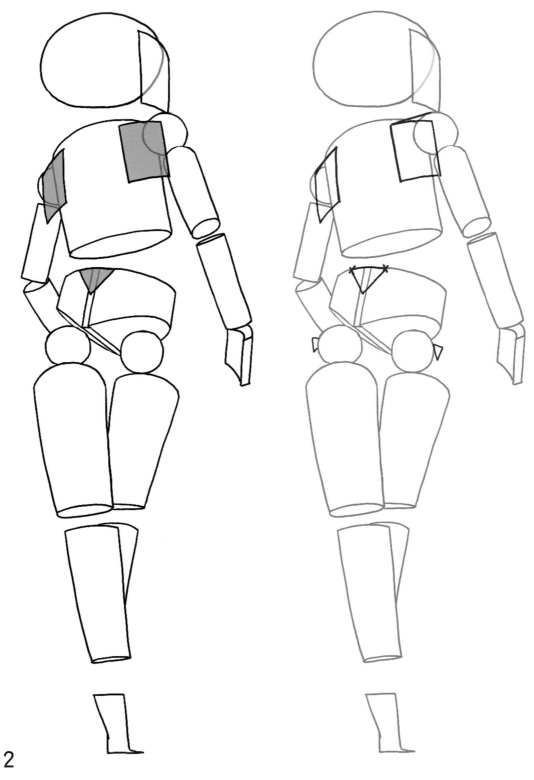

2

根據幾何圖形模型，加上人體地標的記號。
標示在骨骼較明顯的地方和肌肉的邊界。

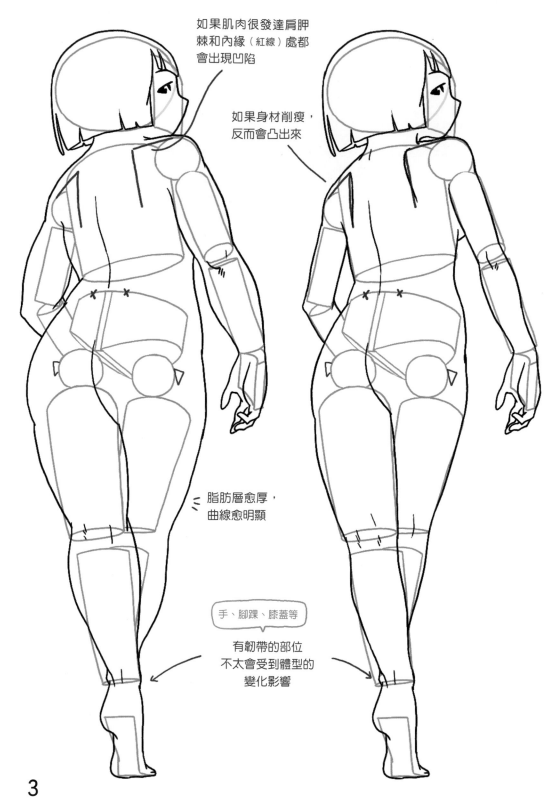

如果肌肉很發達肩胛
棘和內緣（紅線）處都
會出現凹陷

如果身材削瘦，
反而會凸出來

脂肪層愈厚，
曲線愈明顯

手、腳踝、膝蓋等

有韌帶的部位
不太會受到體型的
變化影響

3

像這樣，以人體地標為基準，就能畫出各種體型的角色人物了。

在接下來「建構姿勢的方法」和「透視」的單元，
會運用幾何圖形模型來解說。
一起發揮毅力多多練習，努力畫出各種姿勢和構圖吧!!

PART 03
建構姿勢的方法

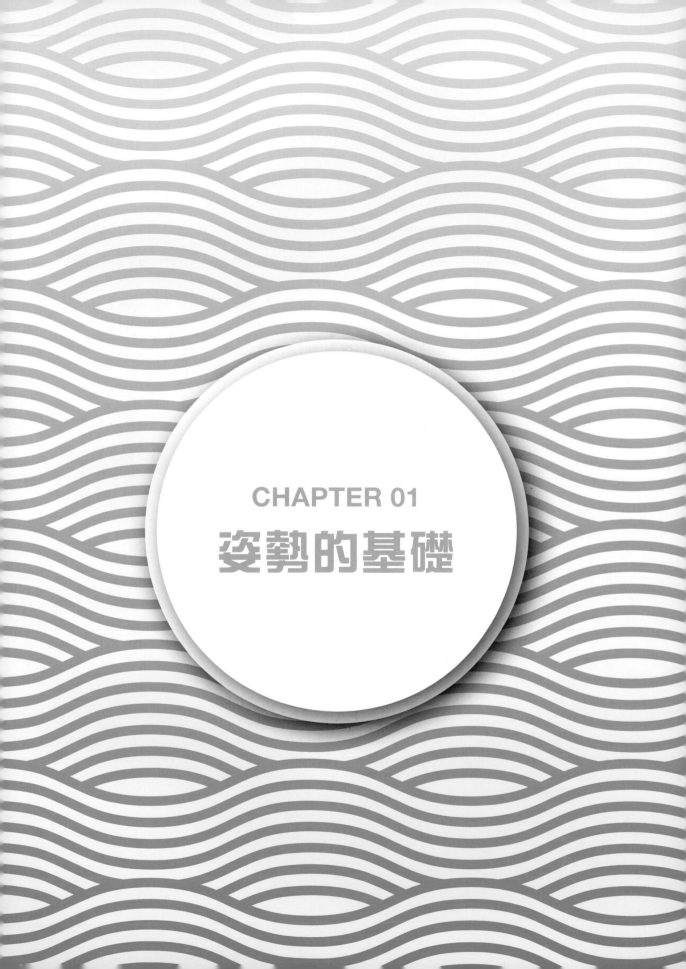

CHAPTER 01

姿勢的基礎

畫出自然的姿勢

青年雕像（約西元前540年）　　　　　　　《持矛者》雕像（約西元前450年）

就算應用了解剖學的知識，也未必能畫出自然的圖。
只要能夠表現出姿勢所呈現的凹凸起伏和人體的流向（p.108），
就能描繪出自然且流暢的動態（活動的感覺）。
充分理解人體關節和肌肉，配合凹凸和流向來畫吧。
如果連重心和平衡都能表現出來，姿勢就會更穩定、寫實。

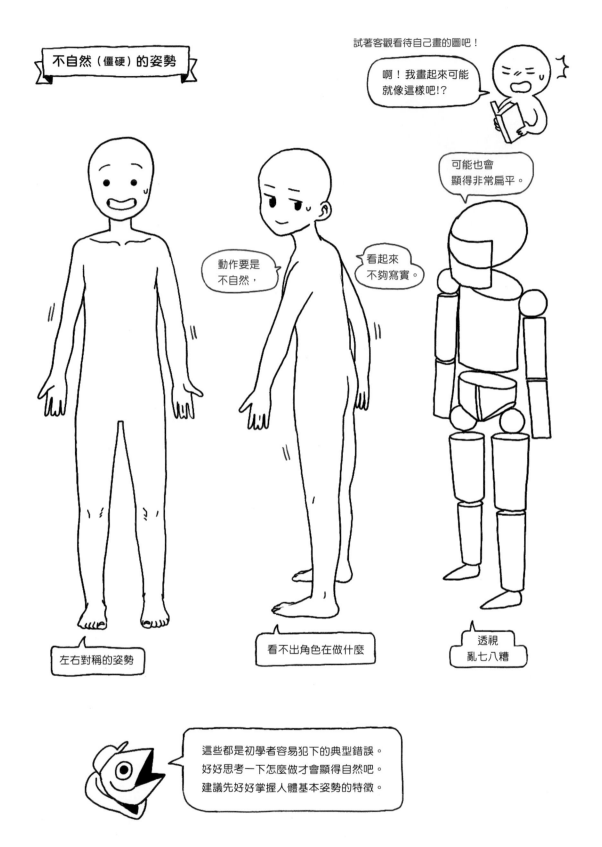

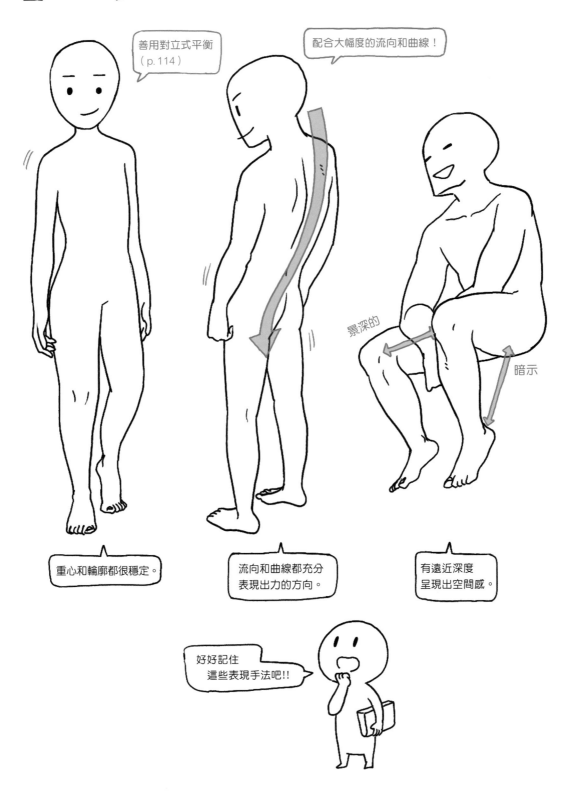

基本的輪廓 女性

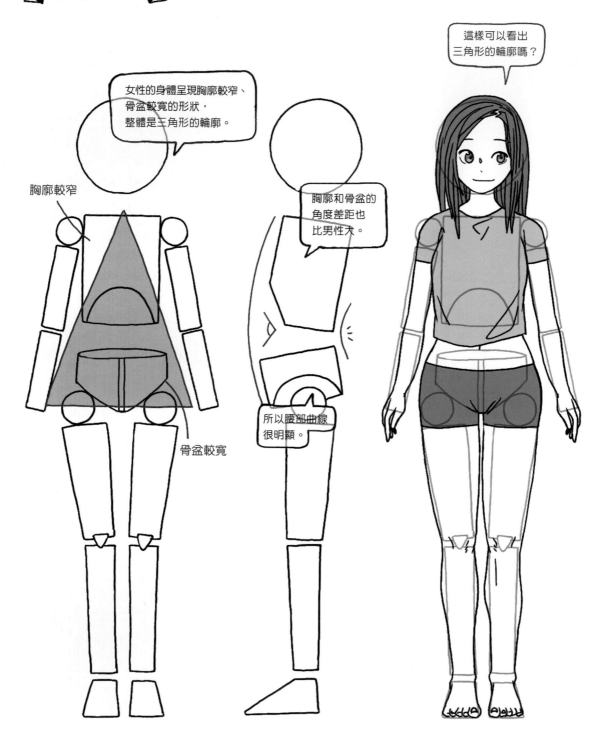

女性的身體呈現胸廓較窄、骨盆較寬的形狀，整體是三角形的輪廓。

這樣可以看出三角形的輪廓嗎？

胸廓較窄

骨盆較寬

胸廓和骨盆的角度差距也比男性大。

所以腰部曲線很明顯。

胸廓的線條
也比較明顯

可以清楚看出上半身和骨盆的角度差距使小腹稍微
凸出，呈現腰部曲線很明顯的姿勢。

從姿勢的這些特徵，可以看出背部的
肩胛骨之間比較狹窄。

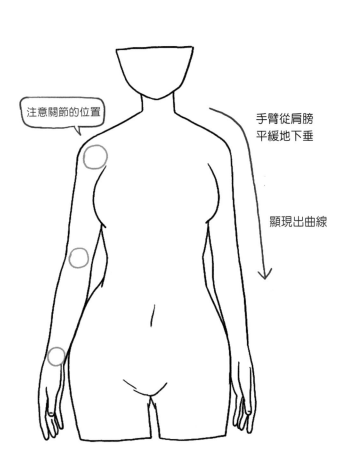

注意關節的位置

手臂從肩膀
平緩地下垂

顯現出曲線

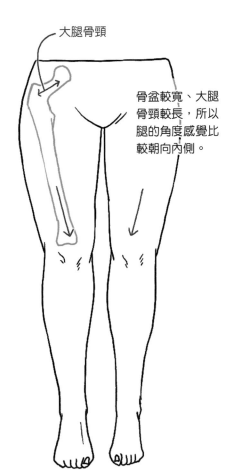

大腿骨頸

骨盆較寬、大腿
骨頸較長，所以
腿的角度感覺比
較朝向內側。

基本的輪廓 男性

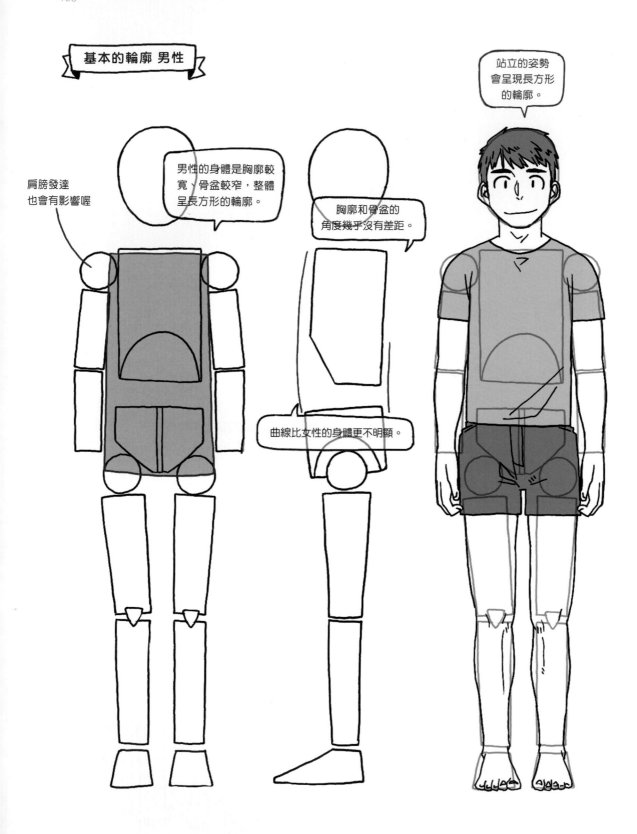

肩膀發達
也會有影響喔

男性的身體是胸廓較
寬、骨盆較窄，整體
呈長方形的輪廓。

胸廓和骨盆的
角度幾乎沒有差距。

曲線比女性的身體更不明顯。

站立的姿勢
會呈現長方形
的輪廓。

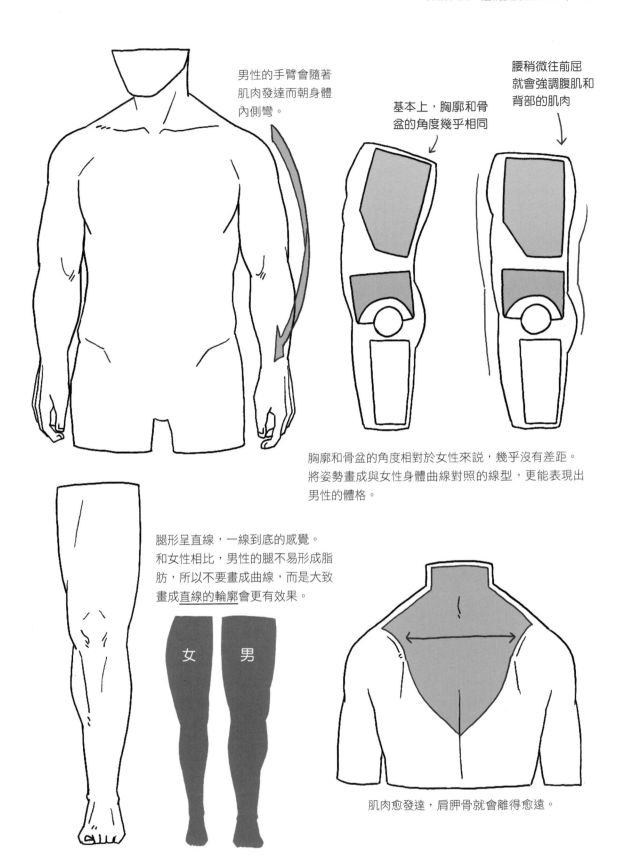

男性的手臂會隨著肌肉發達而朝身體內側彎。

基本上，胸廓和骨盆的角度幾乎相同

腰稍微往前屈就會強調腹肌和背部的肌肉

胸廓和骨盆的角度相對於女性來說，幾乎沒有差距。將姿勢畫成與女性身體曲線對照的線型，更能表現出男性的體格。

腿形呈直線，一線到底的感覺。和女性相比，男性的腿不易形成脂肪，所以不要畫成曲線，而是大致畫成直線的輪廓會更有效果。

女　男

肌肉愈發達，肩胛骨就會離得愈遠。

關於流向

繪製活動的人物時，一定要先畫出人體呈現的流向輔助線。

人體的流向，就是指人體在動作（動態）中自然呈現的曲線，以及表現力道和重量方向的直線。

就像關節的動作一樣，人體的流向也可以表現出立體的方向。千萬不要只畫平面的曲線和直線當作輔助線喔。

雖然正面看起來是平面的線……

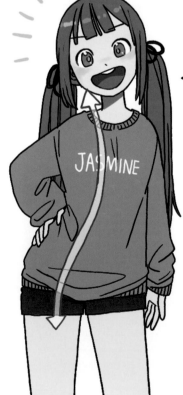

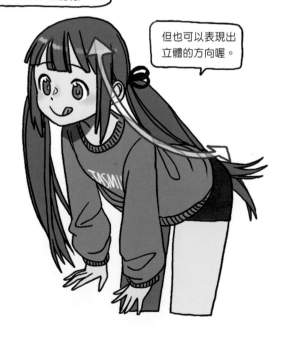

但也可以表現出立體的方向喔。

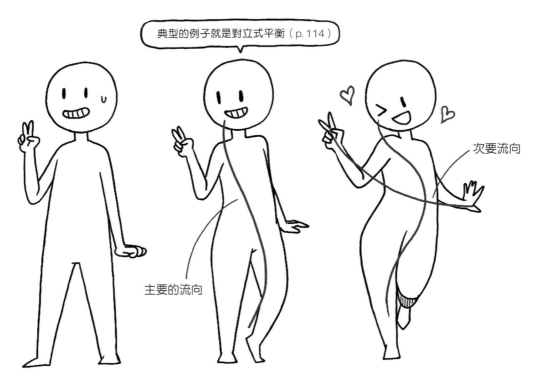

曲線的流向可以讓姿勢顯得動感十足。
如果想把動感的姿勢畫得更加栩栩如生，第一筆要畫的就是曲線。

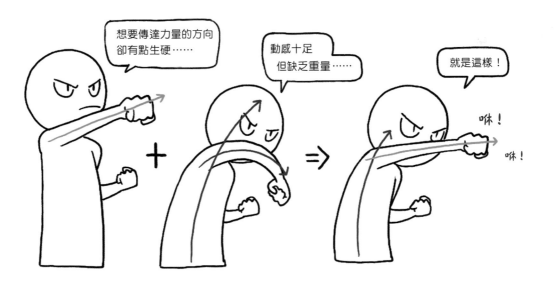

表現力道方向的直線搭配曲線，效果會加倍。
組合了各種直線和曲線流向的姿勢，
不僅更能展現出動感，同時也能表現出充足的穩定感。

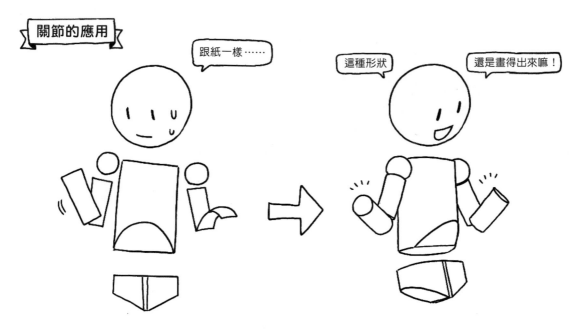

想要先簡化人體再畫，卻又畫不好的原因之一，
就是把手臂、腳、關節當成平面來處理。
這就代表你的圖並沒有表現出縮短和伸長（p.28）的效果。
如果要畫出有景深和立體感的姿勢，
必須先練習以關節為軸心，觀察轉動成各個角度的幾何圖形。

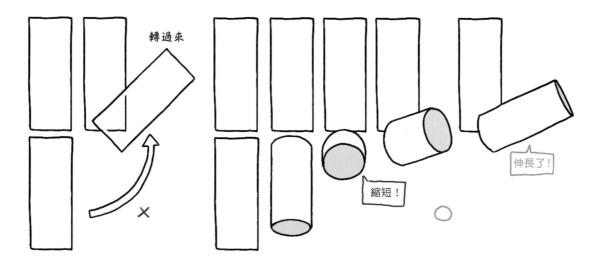

把以關節為軸心活動的幾何圖形，當作三次元的物體，練習表現出它縮短和伸長的樣子。
以軸為中心，像實際的人體關節一樣，試著讓幾何圖形移動到各種方向吧。

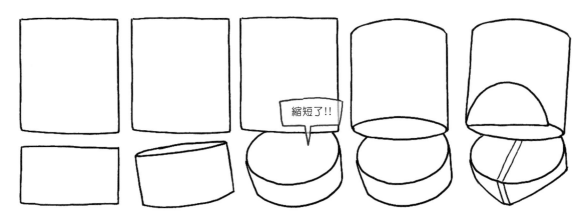

實際想像立體幾何圖形彎折的樣子來畫，就能清楚理解縮短的現象了。

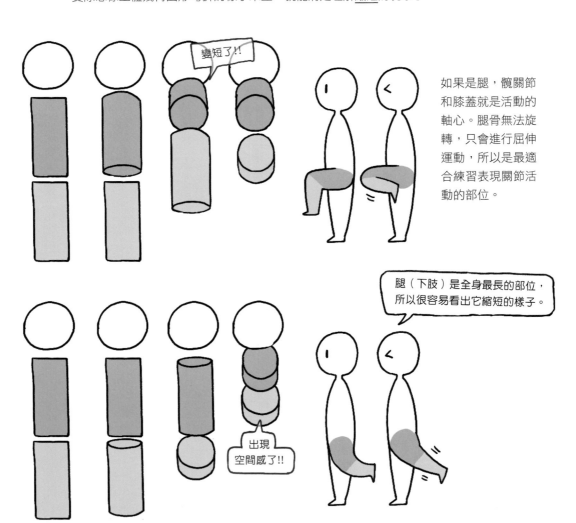

如果是腿，髖關節和膝蓋就是活動的軸心。腿骨無法旋轉，只會進行屈伸運動，所以是最適合練習表現關節活動的部位。

腿（下肢）是全身最長的部位，所以很容易看出它縮短的樣子。

腹直肌的線條（p.35） 腰部曲線 腹直肌

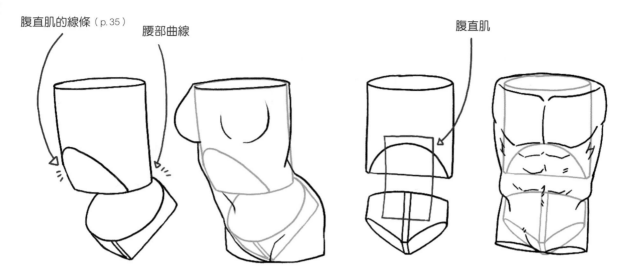

人體地標和肌肉構造醒目的部分，會像這樣因立體的動作方式而不同。

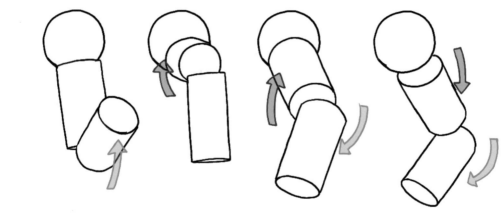

像手臂一樣以球體為軸心活動的關節，可以做出非常多方向的動作，
出現縮短、伸長、部位重疊的現象，為整張圖營造出空間感。

首先！

必須練習從各種角度來畫各式各樣的幾何圖形！

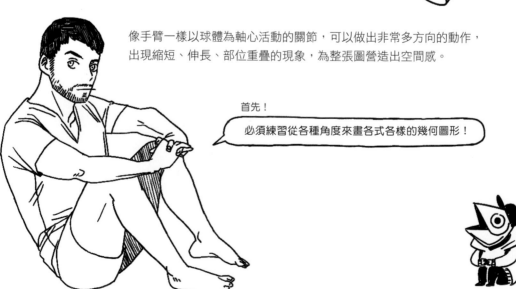

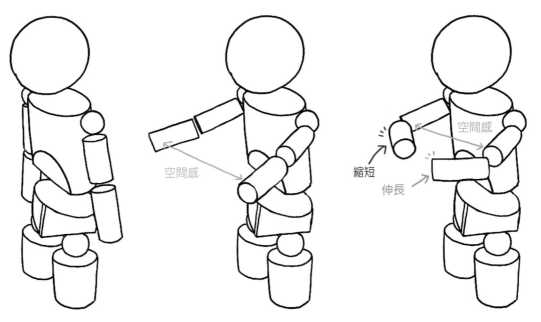

先嘗試畫局部，覺得自己已經充分練習好怎麼畫活動的關節以後，
再慢慢嘗試畫出更多關節，表現出圖畫的空間感。

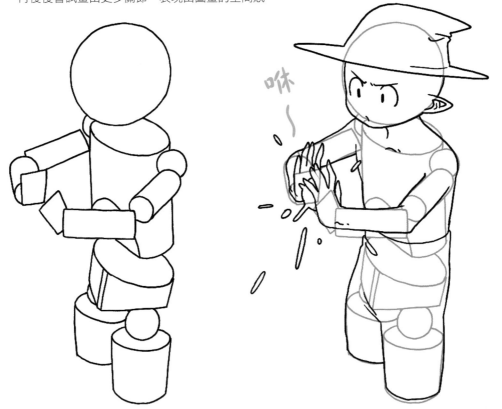

最後再檢查全身是否成功畫出立體相連的狀態。

 對立式平衡 　擺脫完全對稱的姿勢吧！

擺出左右對稱姿勢的角色，看起來會非常僵硬。

將體重壓在單腳上站立、自然保持重心的姿勢，稱作對立式平衡（contrapposto）。特徵是肩膀和骨盆的線條並不是呈現平行。

這樣可以為稍嫌不足的姿勢增添一點動感，也能自然顯現身體的曲線，很容易畫出漂亮的姿態，是一種可以應用在各種姿勢上的表現手法。

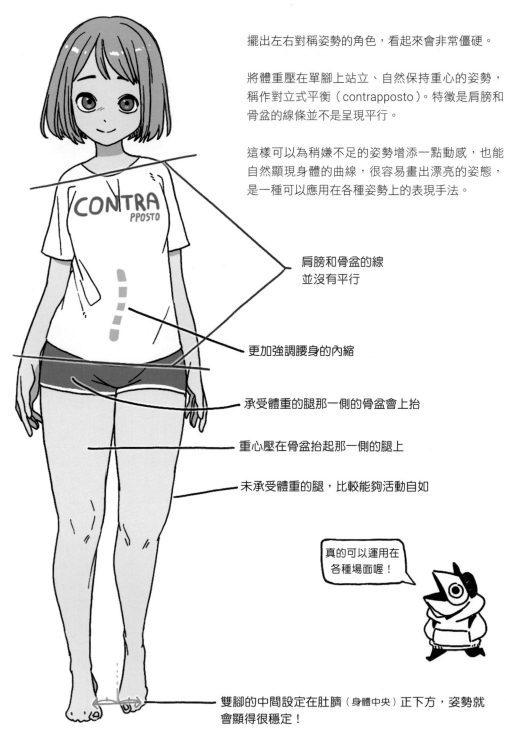

肩膀和骨盆的線並沒有平行

更加強調腰身的內縮

承受體重的腿那一側的骨盆會上抬

重心壓在骨盆抬起那一側的腿上

未承受體重的腿，比較能夠活動自如

真的可以運用在各種場面喔！

雙腳的中間設定在肚臍（身體中央）正下方，姿勢就會顯得很穩定！

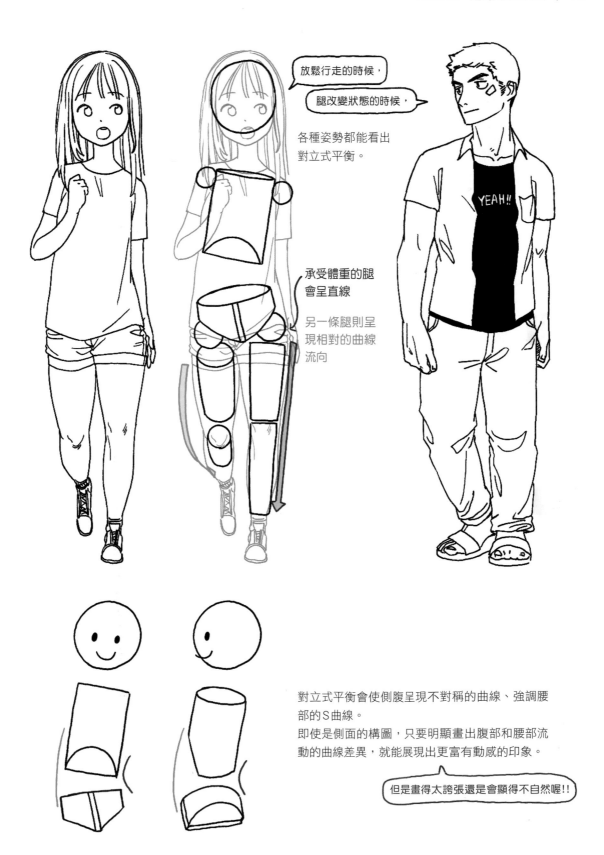

放鬆行走的時候，

腿改變狀態的時候，

各種姿勢都能看出對立式平衡。

承受體重的腿會呈直線

另一條腿則呈現相對的曲線流向

YEAH!!

對立式平衡會使側腹呈現不對稱的曲線、強調腰部的S曲線。
即使是側面的構圖，只要明顯畫出腹部和腰部流動的曲線差異，就能展現出更富有動感的印象。

但是畫得太誇張還是會顯得不自然喔!!

腰可以做到某種程度的旋轉動作。
作畫時只要注重呈現正面不對稱的姿勢，
以及側面身體扭轉的樣子和腰部的曲線，
就能畫得很自然了。

唔哇～

這時，與其只讓身體的 1 個關節動起來，
還是以腰部為中心，畫成周圍的關節跟著
連動扭轉的樣子會更自然。

正確是呈蛋形。

軀幹不要畫成圓柱，而是畫成稍微扁平、
像枕頭一樣的感覺。
這樣在擺出扭腰的姿勢時，腰會顯得很細，
相對地更能強調顯現上半身和下半身。

Good

Better

扭

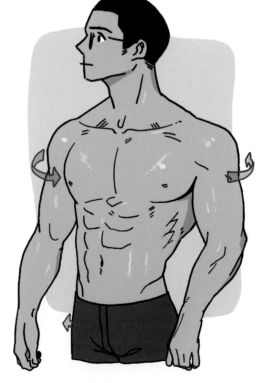

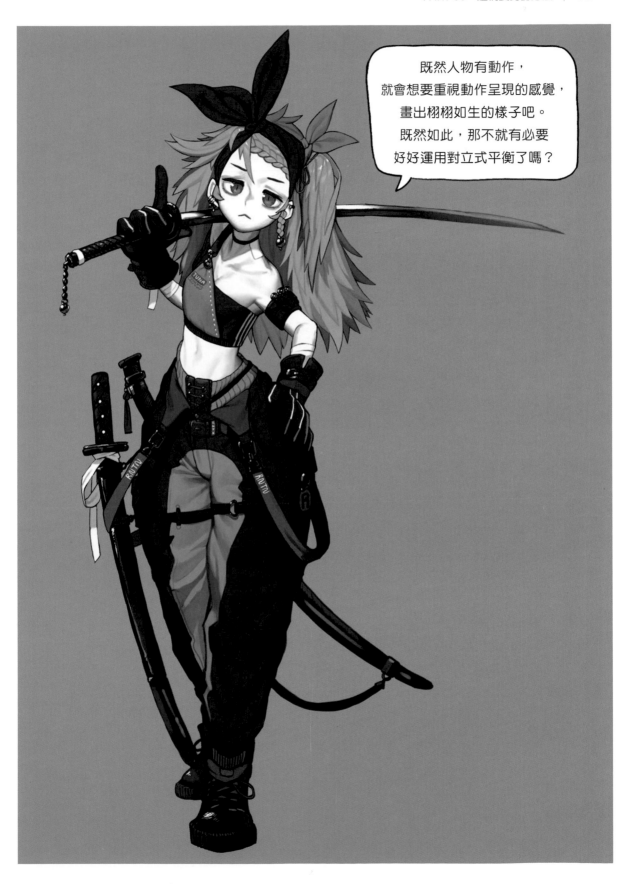

既然人物有動作，
就會想要重視動作呈現的感覺，
畫出栩栩如生的樣子吧。
既然如此，那不就有必要
好好運用對立式平衡了嗎？

輪廓和平衡

重心線（重心軸）一定會通過重心的中央！

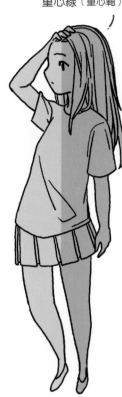

圖畫的平衡度，
是影響完成度的一大重點。
輪廓（silhouette）就是用輪廓線圍成
的形狀。
注重插圖的人物輪廓、別讓重心線偏
向兩側或上下，就能畫出穩定的構圖。
只要輪廓穩定，圖畫的平衡度也會顯
得穩定。

總覺得平衡度很好⋯⋯

唔～嗯⋯

很難
正確衡量！

雖然普通的輪廓也很好，

但最好還是試著構思出只靠輪廓
就能清楚呈現身體各個部位的姿勢吧！

頭

手

腿

輪廓是足以決定插圖第一印象的重點。
如果想要充分展現出圖中描繪的細節，畫出
有動感、比較不規律拘謹的輪廓，更能有效
刺激觀看者的視線。

這並不是說完全不能畫單調又簡單的輪廓。
畢竟浮誇的輪廓適合表現出生動的氣氛，卻不適合表現穩重的氛圍和沉著感。
依據自己想畫的場面，簡單的輪廓也是一種可以好好活用的選項。

CHAPTER 02

動態姿勢

若想畫出動感的姿勢，最重要的是具備判斷人體流向的技巧。
首先來認識人體會顯現的曲線，以及力道和重量的方向吧。
強調或簡化這些元素，就能表現出動態的感覺。
各位可以判讀範例中介紹的姿勢和構圖大致的流向，當作參考。
根據基本的姿勢加入新的動作，也是一種很好的練習。

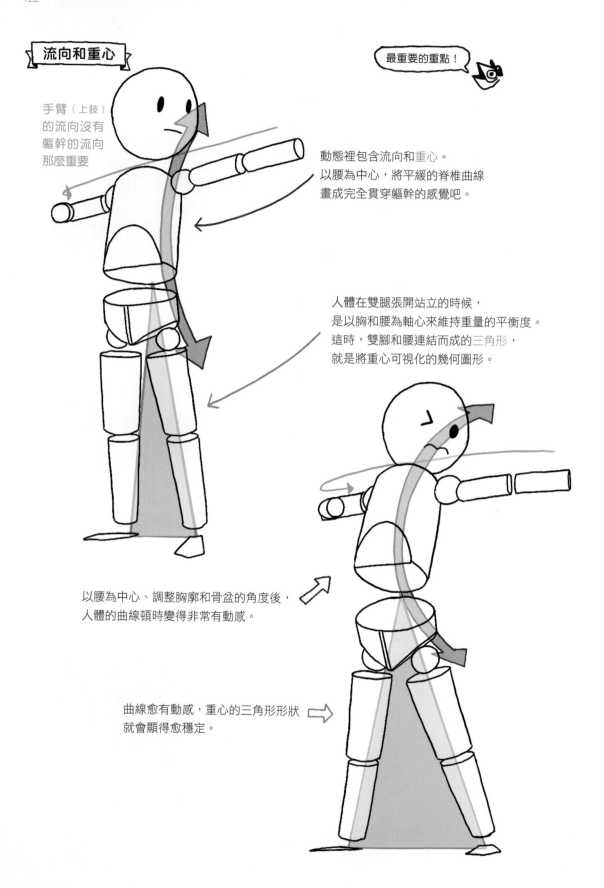

流向和重心

最重要的重點！

手臂（上肢）
的流向沒有
軀幹的流向
那麼重要

動態裡包含流向和重心。
以腰為中心，將平緩的脊椎曲線
畫成完全貫穿軀幹的感覺吧。

人體在雙腿張開站立的時候，
是以胸和腰為軸心來維持重量的平衡度。
這時，雙腳和腰連結而成的三角形，
就是將重心可視化的幾何圖形。

以腰為中心、調整胸廓和骨盆的角度後，
人體的曲線頓時變得非常有動感。

曲線愈有動感，重心的三角形形狀
就會顯得愈穩定。

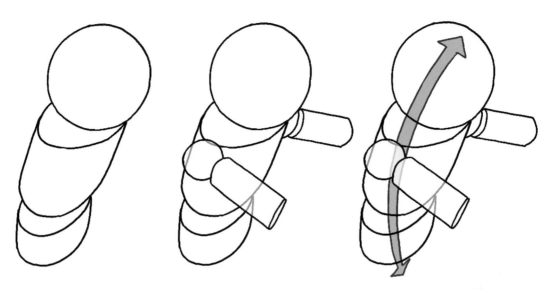

從軀幹就能清楚看出曲線的流向。

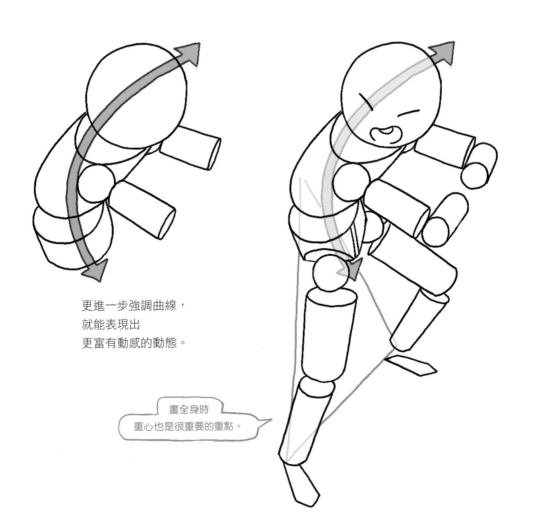

更進一步強調曲線，
就能表現出
更富有動感的動態。

畫全身時
重心也是很重要的重點。

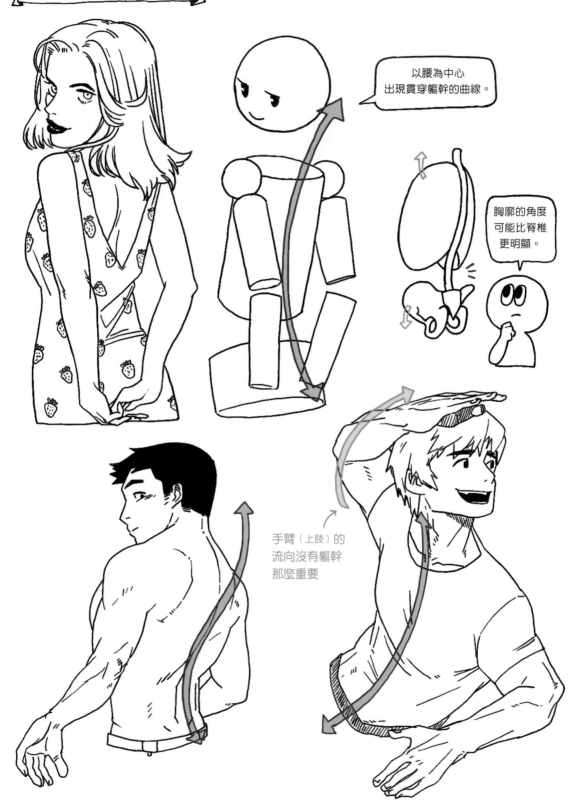

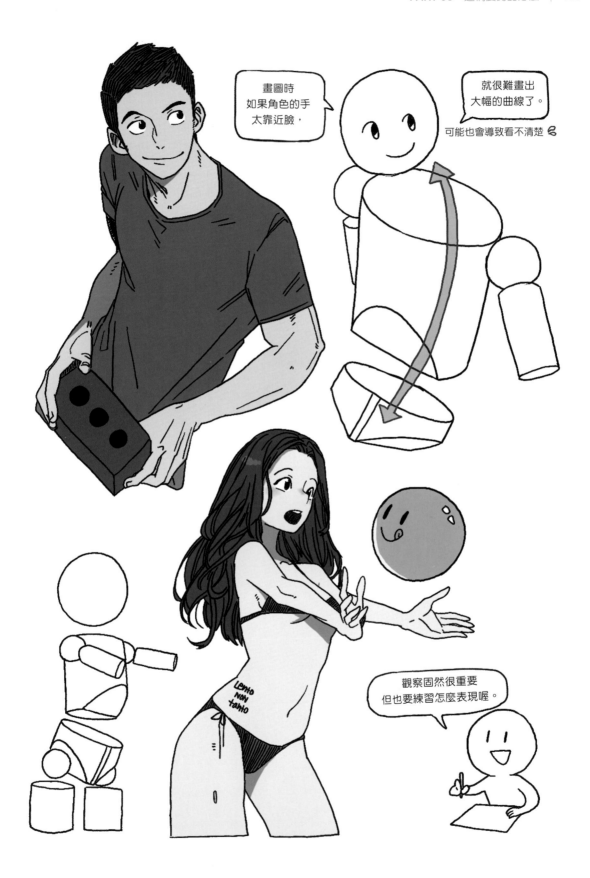

126

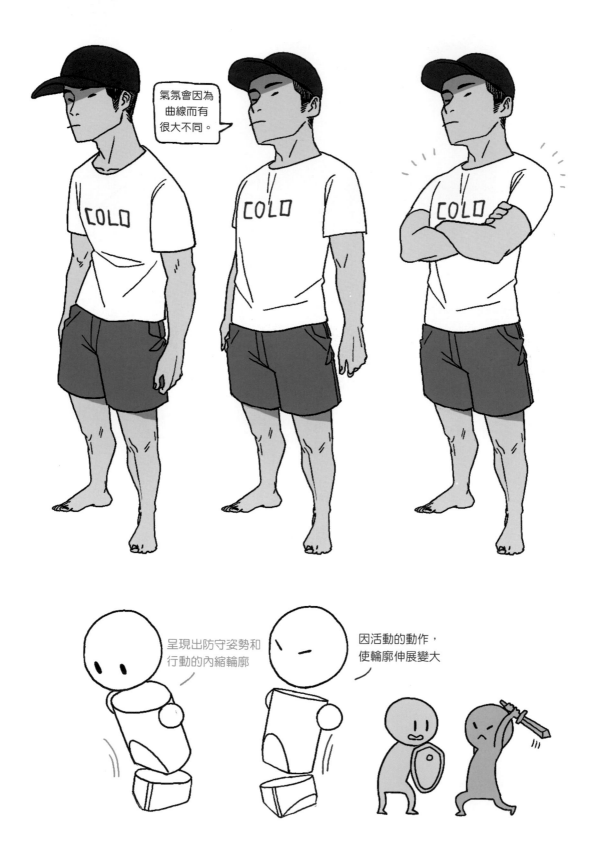

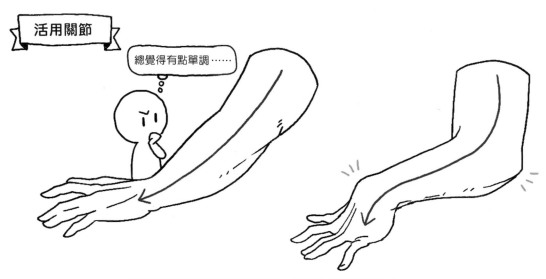

畫出大幅活用身體關節的動作，就能強調曲線的流向。

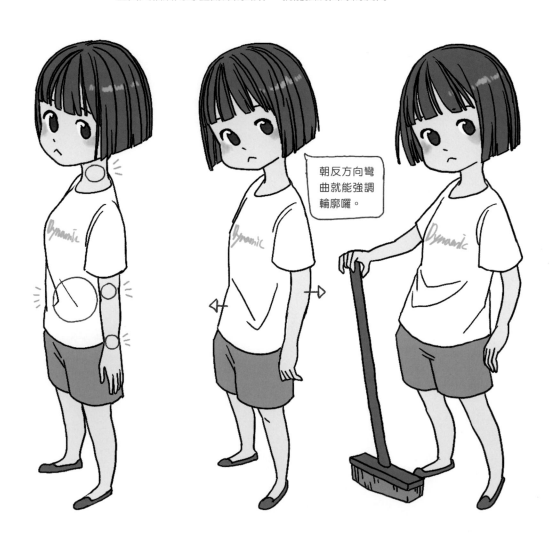

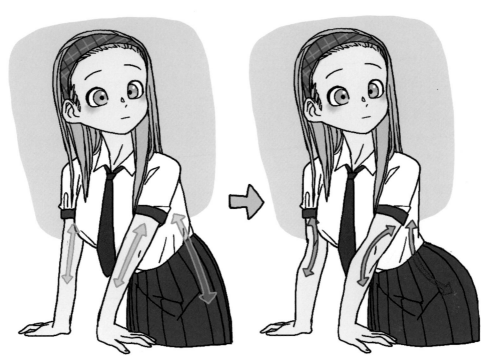

妥善運用關節來表現，身體的凹凸會更明顯，
也能表現出更有動感、不單調的輪廓。

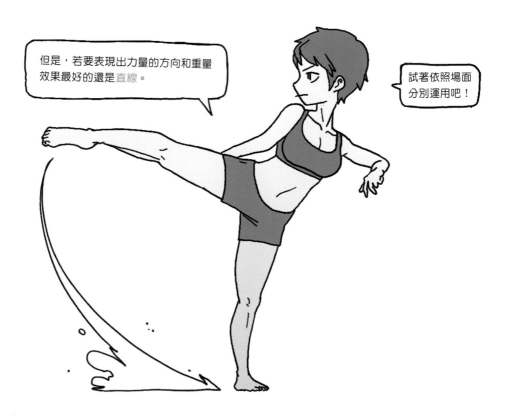

但是，若要表現出力量的方向和重量
效果最好的還是直線。

試著依照場面
分別運用吧！

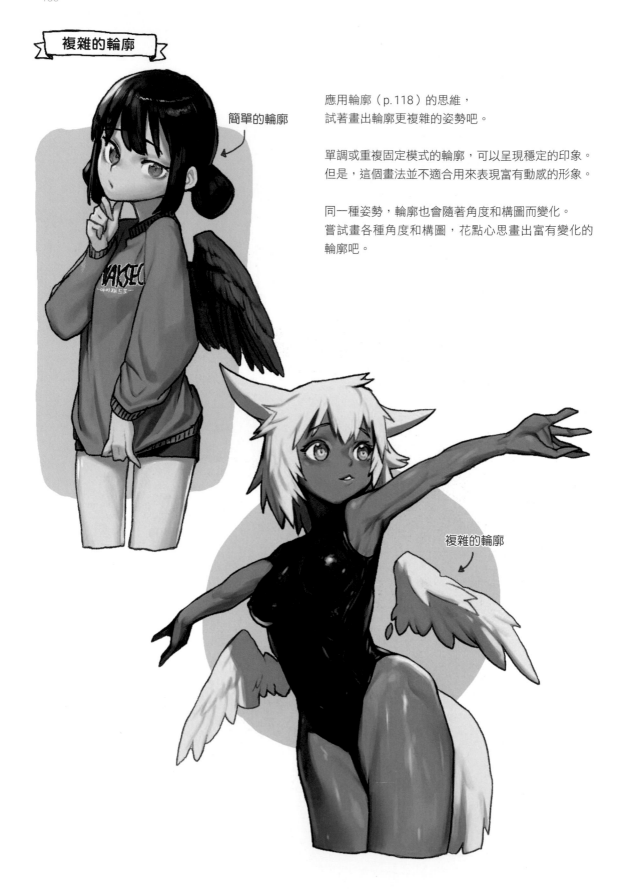

複雜的輪廓

簡單的輪廓

複雜的輪廓

應用輪廓（p.118）的思維，
試著畫出輪廓更複雜的姿勢吧。

單調或重複固定模式的輪廓，可以呈現穩定的印象。
但是，這個畫法並不適合用來表現富有動感的形象。

同一種姿勢，輪廓也會隨著角度和構圖而變化。
嘗試畫各種角度和構圖，花點心思畫出富有變化的
輪廓吧。

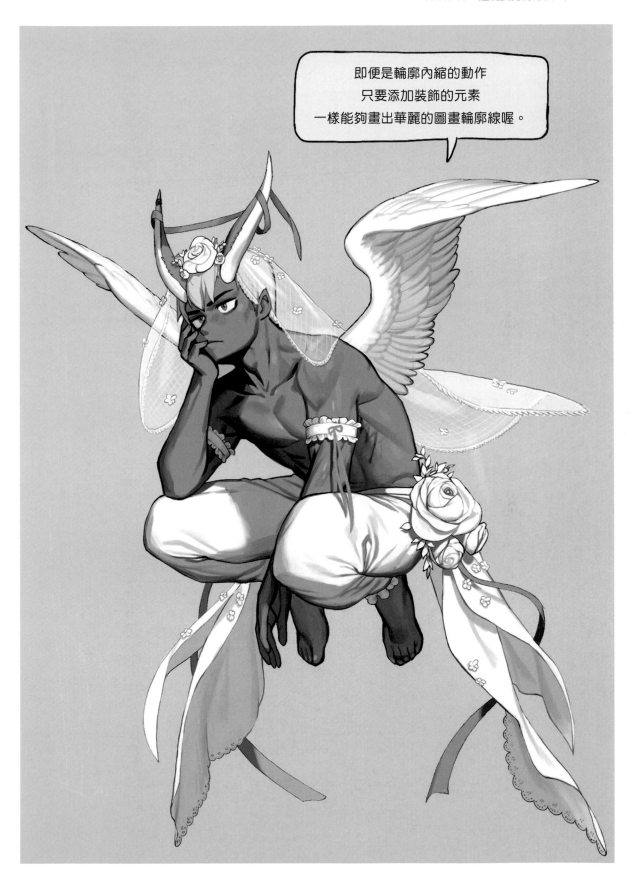

132

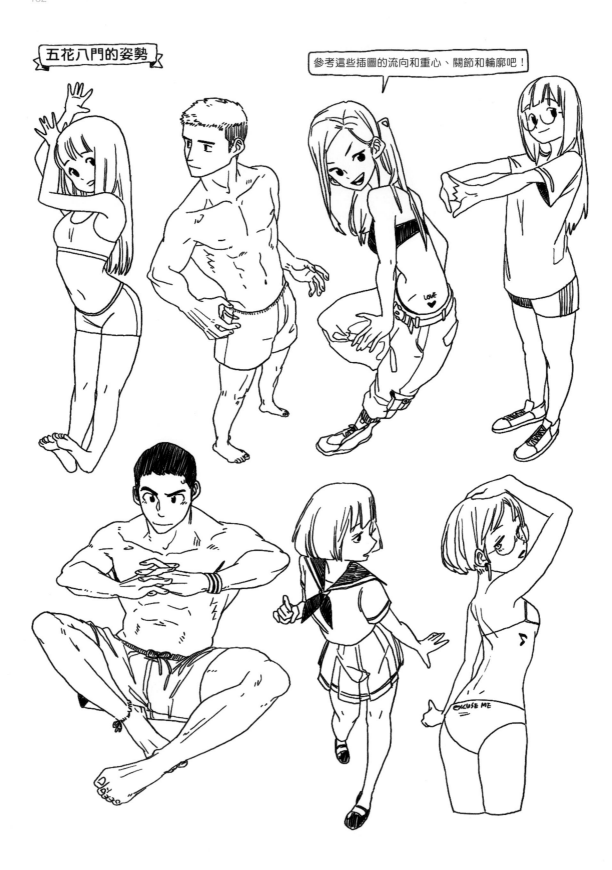

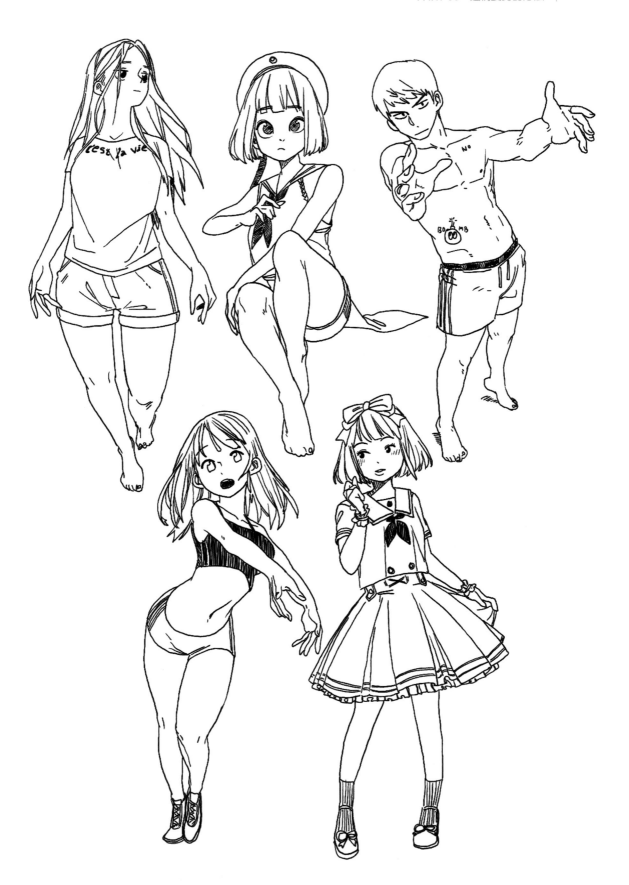

CHAPTER 03

細節的表現

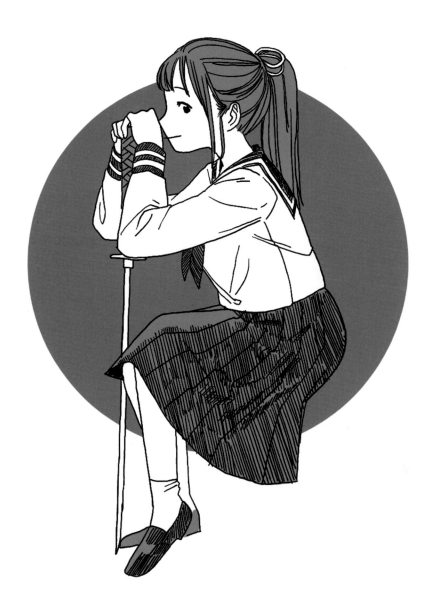

練習好如何表現全身的動態（動感）以後，
這裡就來慢慢學習如何表現細節的動態。
來畫幾何圖形模型很難簡化的臉、指尖等需要細膩表現的部位，
以及具有特殊魅力的動作吧。
愈是複雜的動作和構圖，仔細觀察就愈重要，
注重練習畫出各種角度，才能畫得自然。

各式各樣的臉部描寫

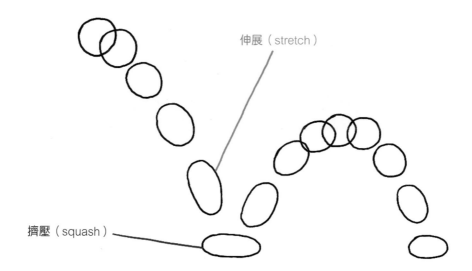

伸展（stretch）

擠壓（squash）

動畫的作畫為了讓物體的連續動作看起來栩栩如生，都會刻意表現得很誇張、
特地畫成變形的模樣。這種手法就稱作擠壓和伸展（squash & stretch）。
在靜止畫裡描繪角色人物時，如果能夠妥善應用擠壓和伸展的手法，
就能畫出更生動的表現。

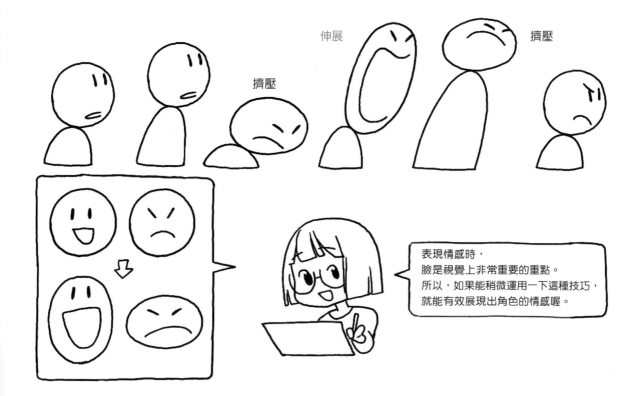

伸展

擠壓

擠壓

表現情感時，
臉是視覺上非常重要的重點。
所以，如果能稍微運用一下這種技巧，
就能有效展現出角色的情感喔。

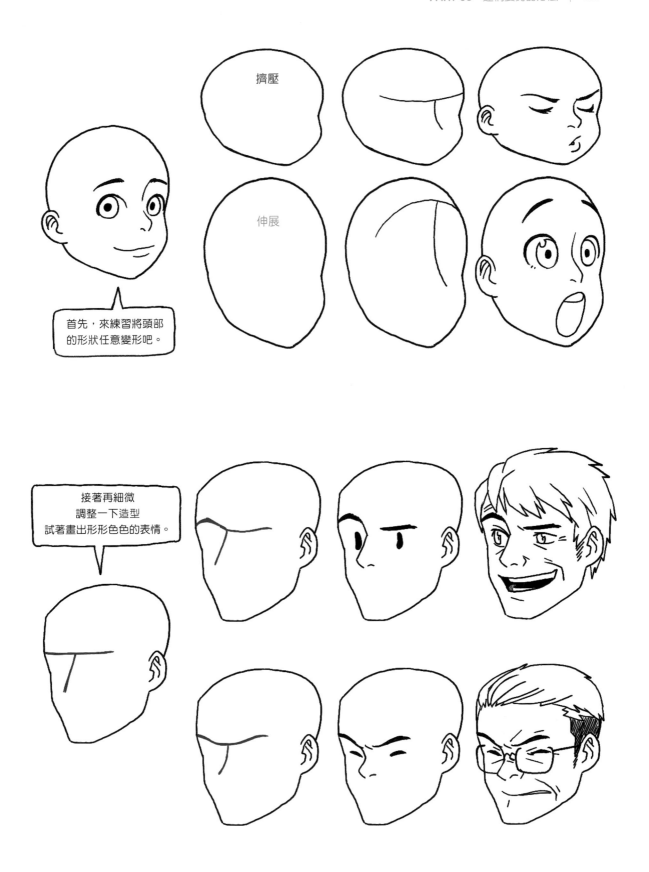

擠壓

伸展

首先，來練習將頭部
的形狀任意變形吧。

接著再細微
調整一下造型
試著畫出形形色色的表情。

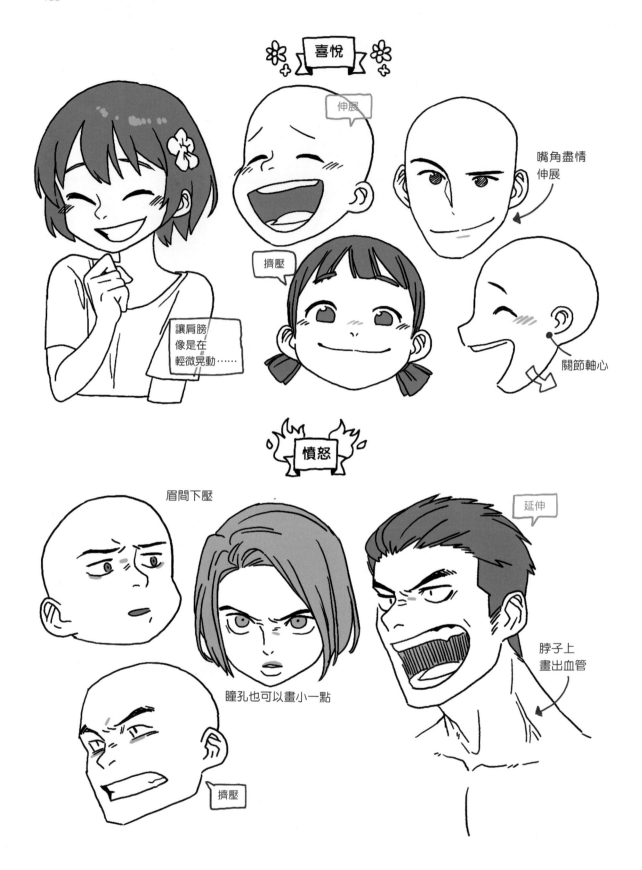

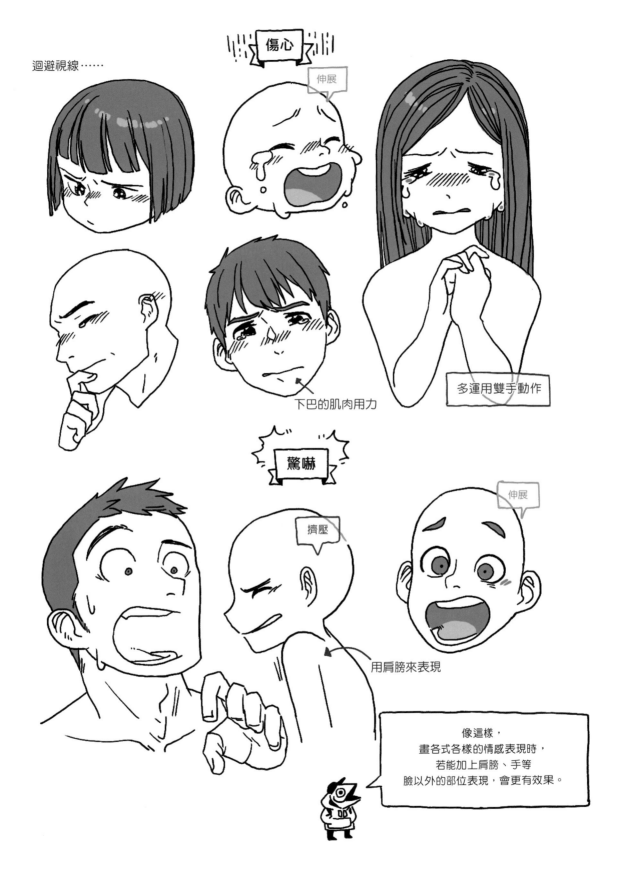

140

畫肩頸的注意事項

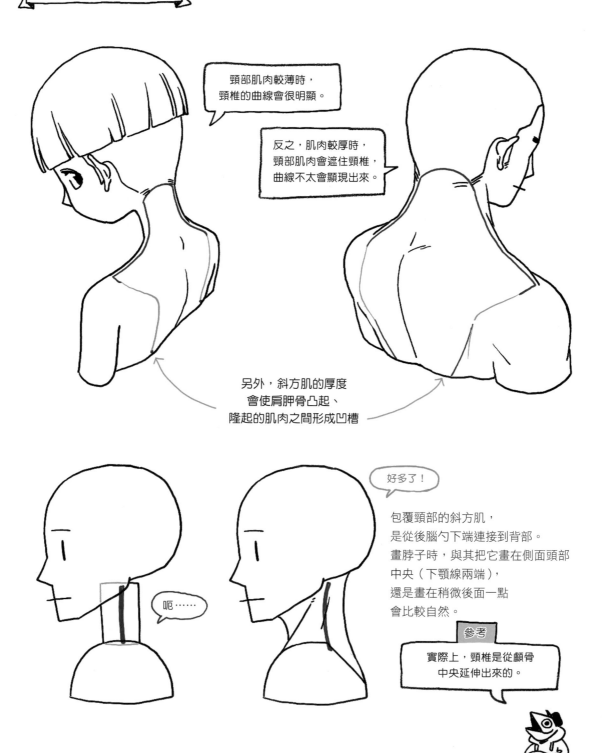

頸部肌肉較薄時，
頸椎的曲線會很明顯。

反之，肌肉較厚時，
頸部肌肉會遮住頸椎，
曲線不太會顯現出來。

另外，斜方肌的厚度
會使肩胛骨凸起、
隆起的肌肉之間形成凹槽

好多了！

呃……

包覆頸部的斜方肌，
是從後腦勺下端連接到背部。
畫脖子時，與其把它畫在側面頭部
中央（下顎線兩端），
還是畫在稍微後面一點
會比較自然。

參考

實際上，頸椎是從顱骨
中央延伸出來的。

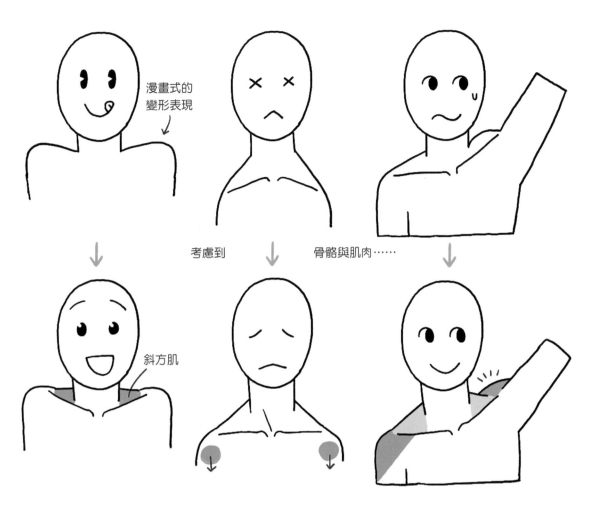

考慮到 骨骼與肌肉……

斜方肌

活動肩膀時，
別忘了畫出斜方肌。

鎖骨在一定的角度以下，
不會自己下降。

抬高手臂時，
別忘了畫出三角肌（肩）。

因為肩膀和手臂
都聚集了很多肌肉，

所以在畫肩膀和手臂
做出的複合動作時，
要特別注意喔！

比手指

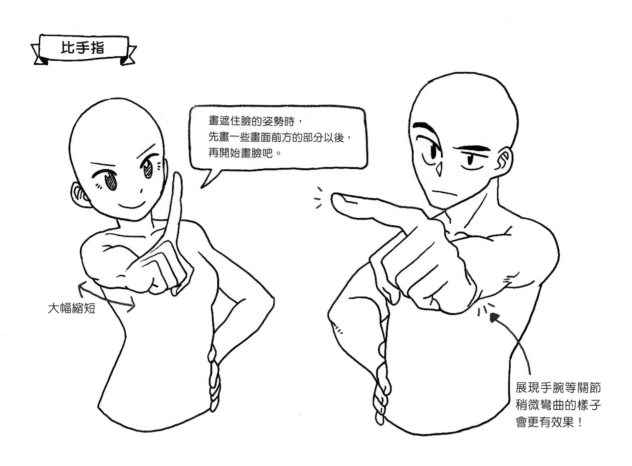

畫遮住臉的姿勢時，
先畫一些畫面前方的部分以後，
再開始畫臉吧。

大幅縮短

展現手腕等關節
稍微彎曲的樣子
會更有效果！

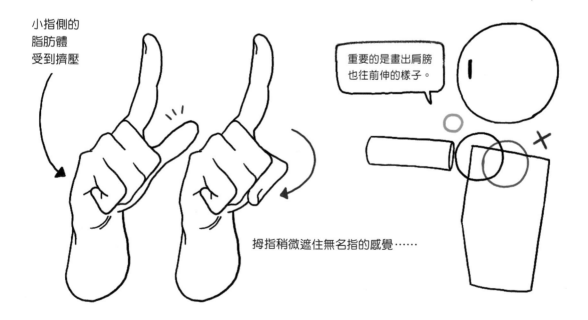

小指側的
脂肪體
受到擠壓

重要的是畫出肩膀
也往前伸的樣子。

拇指稍微遮住無名指的感覺……

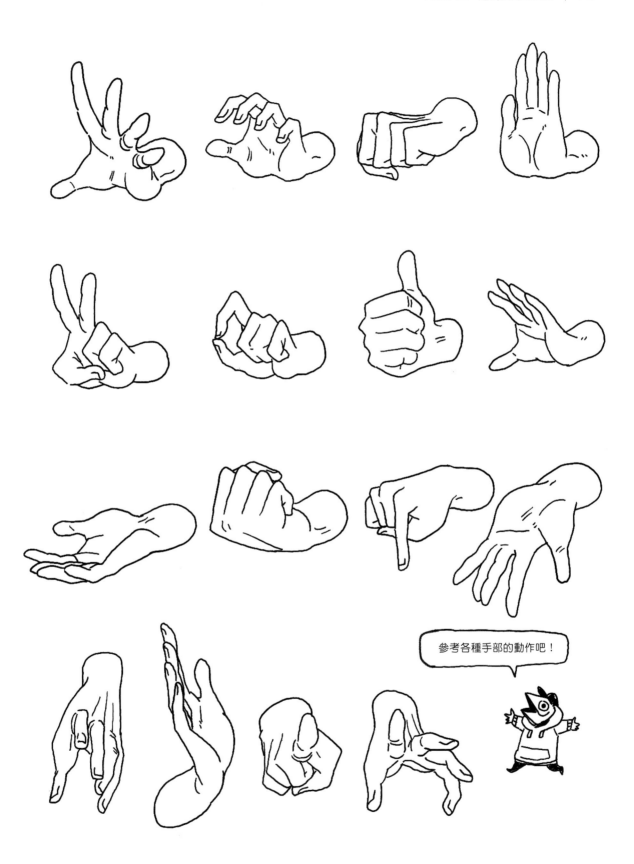

參考各種手部的動作吧！

擁抱

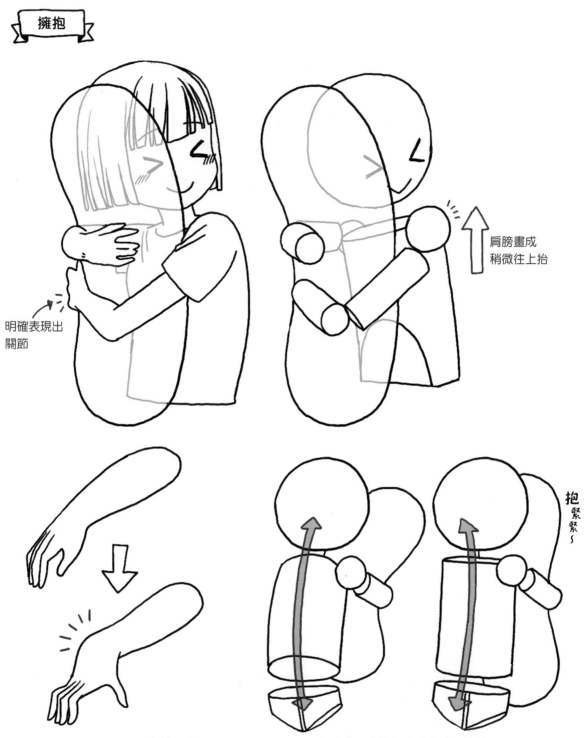

肩膀畫成
稍微往上抬

明確表現出
關節

抱
緊
緊
〜

畫手肘時，基本上也要注意前面的
手腕和手指關節。

想畫出用力抱住的感覺時，試著
展現出腰部的曲線吧。

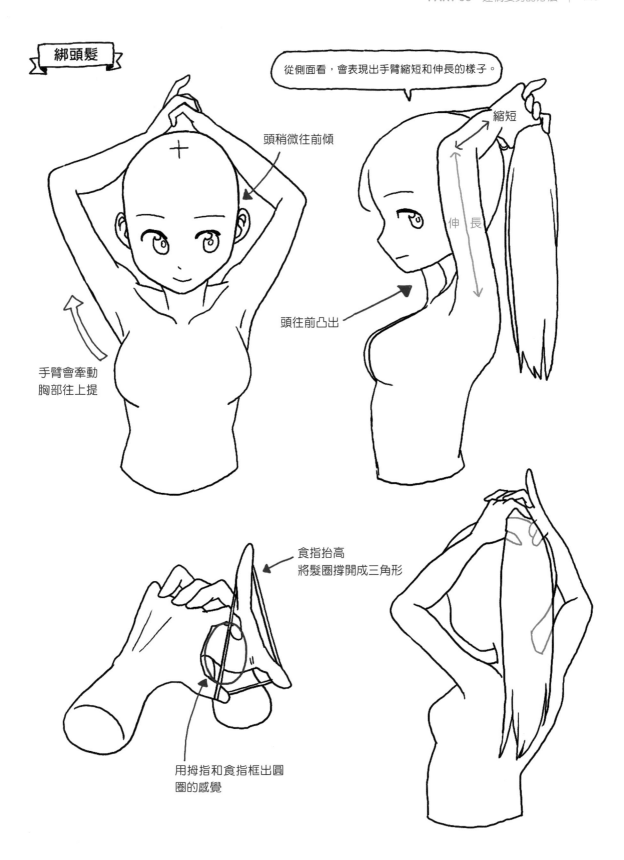

綁頭髮

從側面看，會表現出手臂縮短和伸長的樣子。

頭稍微往前傾

縮短

伸長

頭往前凸出

手臂會牽動
胸部往上提

食指抬高
將髮圈撐開成三角形

用拇指和食指框出圓
圈的感覺

雙手抱胸

愈常練習觀察姿勢
就愈能畫出自然的動作。

手搭在另一側肩膀的
正下方

手臂感覺比想
像中的更凸出
身體前方

① 抓住單側肩膀。

② 另一側的手臂交叉。

③ 手藏到手臂下面。

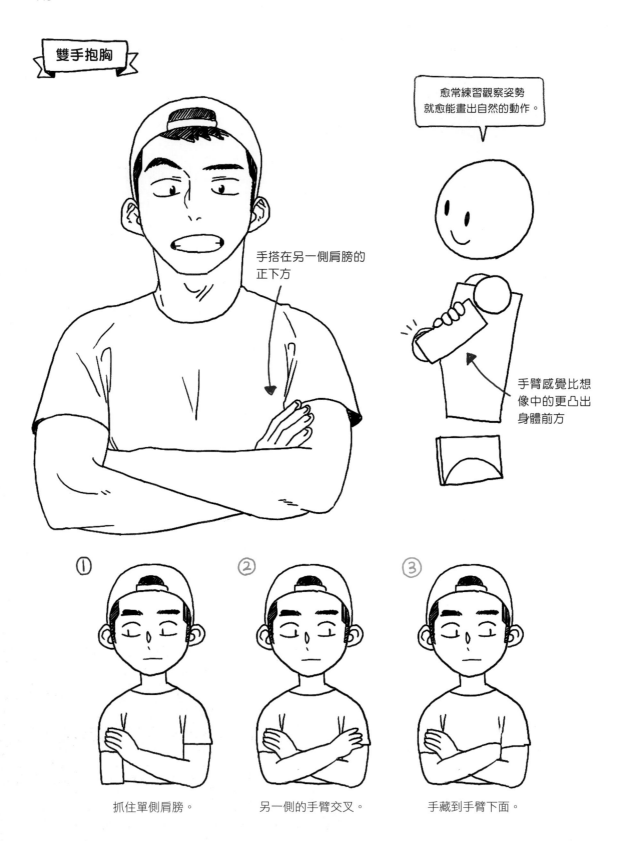

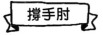

撐手肘

需要有桌面或其他讓手肘撐住的平面。

手指依序彎折

伸出手臂、
讓手肘的位置往前移，
肩膀就會跟著連動而下降。

操作手機

肩線與肘線呈平行

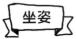

坐姿

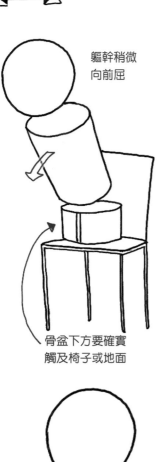

軀幹稍微
向前屈

骨盆下方要確實
觸及椅子或地面

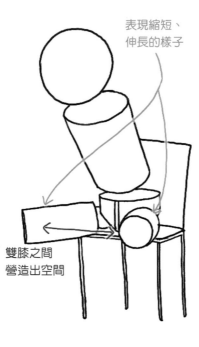

表現縮短、
伸長的樣子

雙膝之間
營造出空間

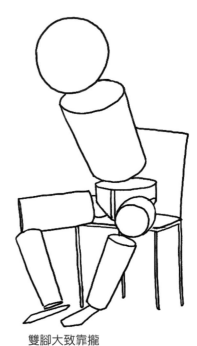

雙腳大致靠攏

肩膀向前、
往下凸出

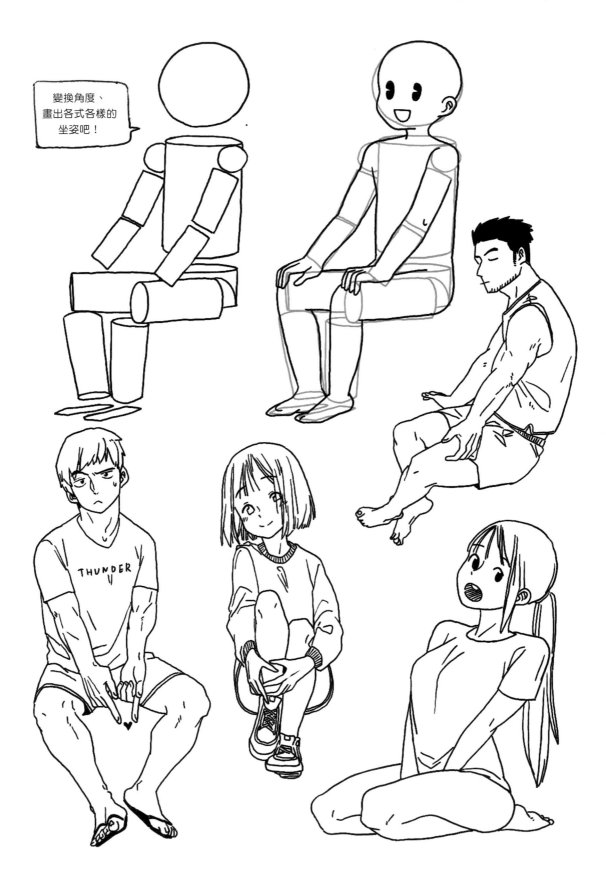

150

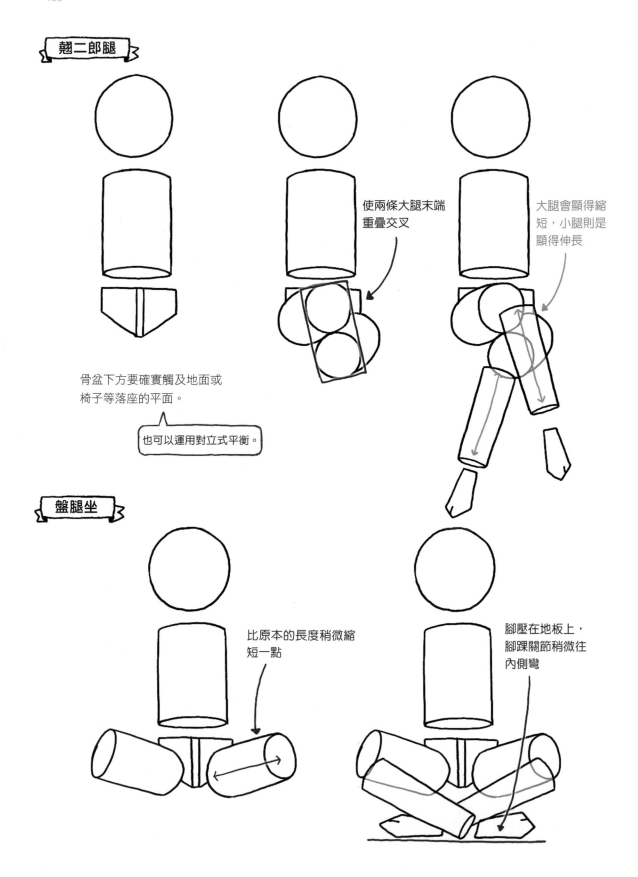

150

翹二郎腿

使兩條大腿末端重疊交叉

大腿會顯得縮短,小腿則是顯得伸長

骨盆下方要確實觸及地面或椅子等落座的平面。

也可以運用對立式平衡。

盤腿坐

比原本的長度稍微縮短一點

腳壓在地板上,腳踝關節稍微往內側彎

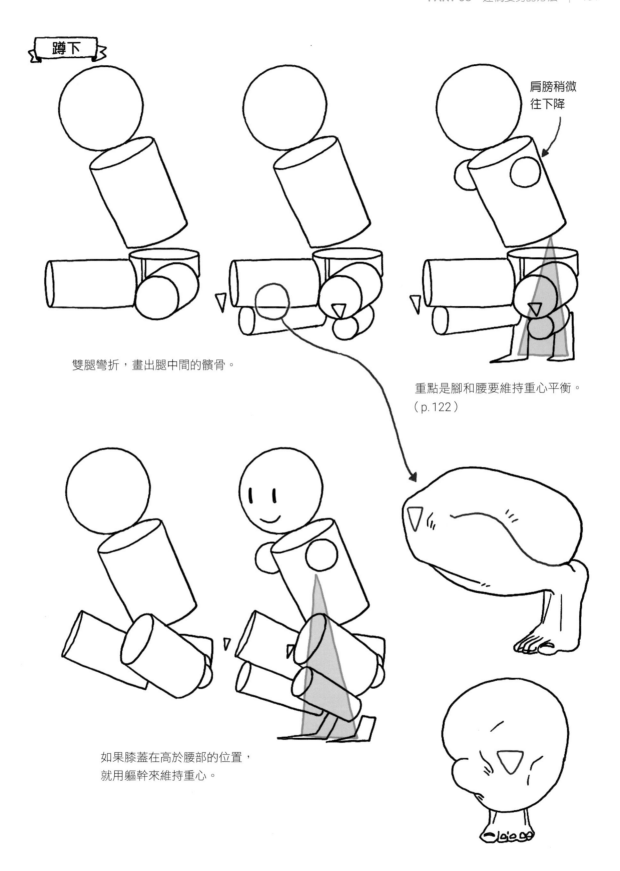

蹲下

雙腿彎折，畫出腿中間的髕骨。

肩膀稍微
往下降

重點是腳和腰要維持重心平衡。
（p.122）

如果膝蓋在高於腰部的位置，
就用軀幹來維持重心。

CHAPTER 04

角色魅力的
設計

該如何構思有魅力的插圖？

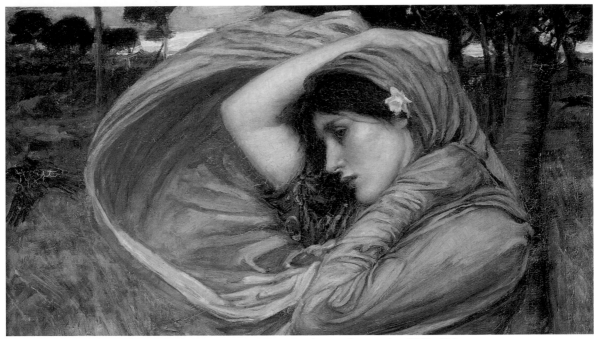

約翰・威廉・瓦特豪斯（John William Waterhouse）《Boreas》，1903年，油彩，畫布

有魅力的插圖，為什麼看起來會有魅力呢？
從很久以前開始，人類為了得到更美好的視覺享受，
從事過許多藝術活動。
不少作品因為魅力令人無以言喻而備受讚揚，反之也有很多作品
遭到排斥。
直到現代，依然有很多人為了創作出「更有魅力的」事物而努力
奮鬥著。

創造角色的漫畫家或插畫家，
與編排視覺要素的設計師，
他們的工作分開來看是截然不同的領域。
但是，在思考如何創作出更有魅力又新潮的設計這一點上，
兩者的工作是相同的。

這一章，會利用好幾種視覺上的效果，
嘗試構思讓姿勢和構圖顯得更有魅力的方法。
不過這終歸是作者根據自己主觀的基準和想法彙整而成的方法，
因此內容僅供參考。

視線會從大空間自然移動到小空間

當我們看一張圖時，視線會從較大的空間移動到較小的空間。
利用這種特性，引導觀看者看圖的視線動向，
就能有效呈現出自己想要強調的重點。

我們的身體是由大分量的軀幹
到細小的指尖，由大大小小的物件所組成。
只要調整圖畫中這些物件的外觀大小，
就能多少引導觀看者的視線動向。

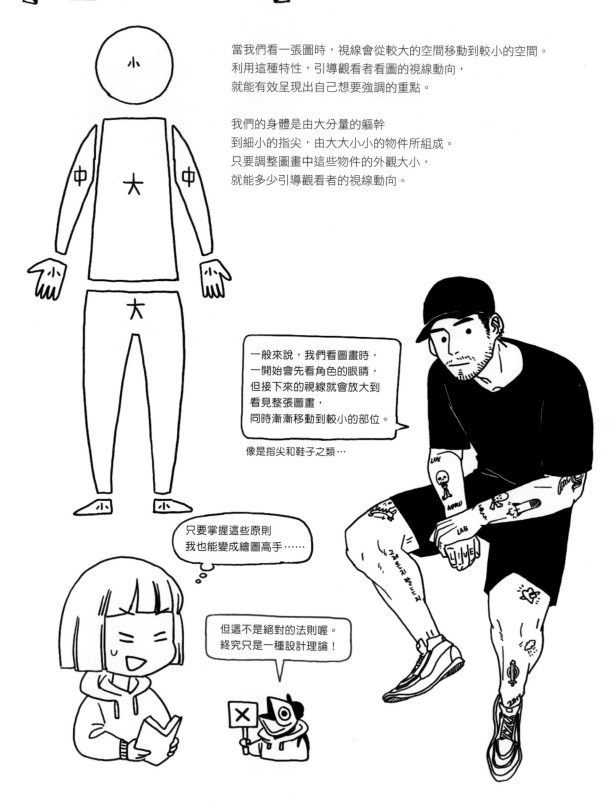

一般來說，我們看圖畫時，
一開始會先看角色的眼睛，
但接下來的視線就會放大到
看見整張圖畫，
同時漸漸移動到較小的部位。

像是指尖和鞋子之類…

只要掌握這些原則
我也能變成繪圖高手……

但這不是絕對的法則喔。
終究只是一種設計理論！

ex)

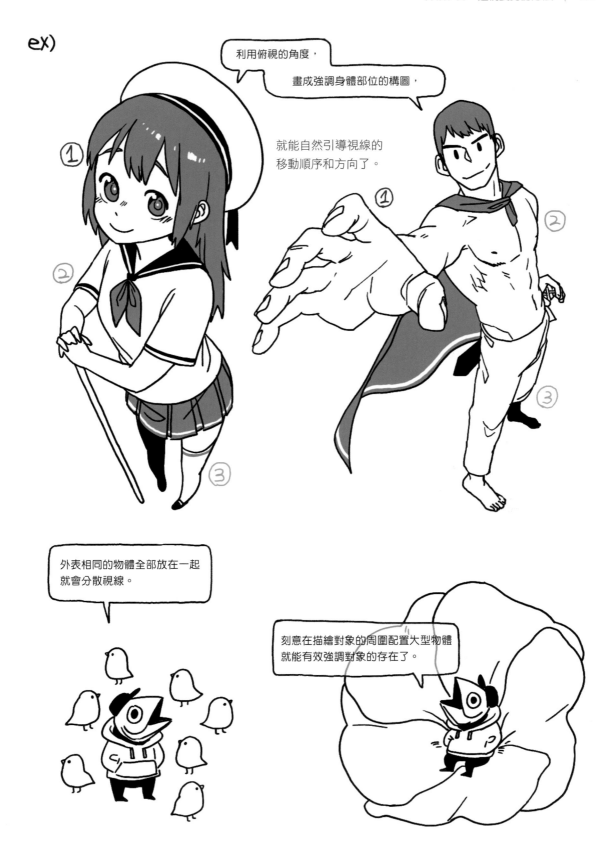

利用俯視的角度，

畫成強調身體部位的構圖，

就能自然引導視線的
移動順序和方向了。

外表相同的物體全部放在一起
就會分散視線。

刻意在描繪對象的周圍配置大型物體
就能有效強調對象的存在了。

空間和面積愈小，細節的密度愈高

我們的身體是從大軀幹開始分支、延伸，
呈現慢慢往外分出小面積的形狀。

在一張圖中，空間或面積愈小，細節的密
度反而愈高。
只要應用這個概念，就能設計出讓視線聚
焦於一點的姿勢和構圖了。

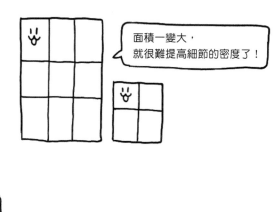

面積一變大，
就很難提高細節的密度了！

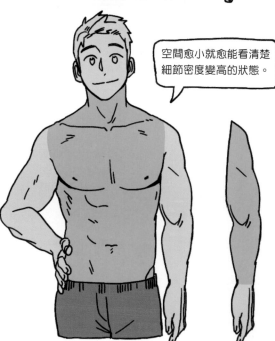

空間愈小就愈能看清楚
細節密度變高的狀態。

若要提高細節的密度，
將細節集中在小空間裡
的效果最好。

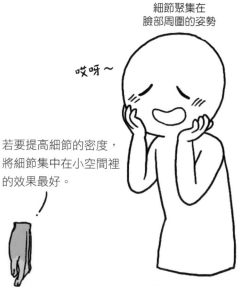

細節聚集在
臉部周圍的姿勢

哎呀～

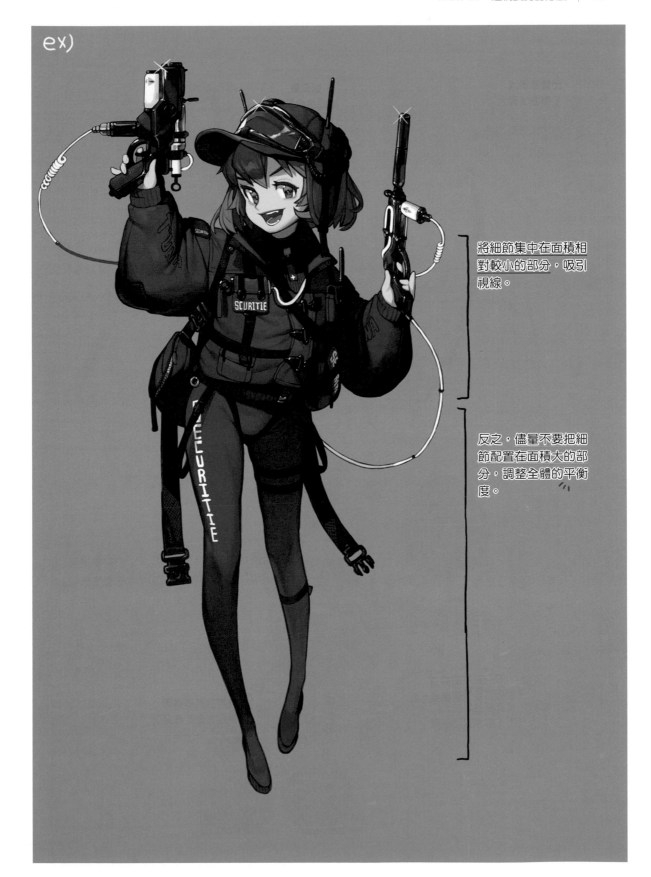

將細節集中在面積相
對較小的部分，吸引
視線。

反之，儘量不要把細
節配置在面積大的部
分，調整全體的平衡
度。

將細節安排成「颱風眼」

細節是不可或缺的重大要點。
但是,只靠一堆細節構成的圖畫,會分散觀看者的視線,結果可能
導致你花了大把心思繪製,卻畫成了一幅毫無吸引力的作品。
如果想有效呈現出細節的描繪,該怎麼做才好呢?

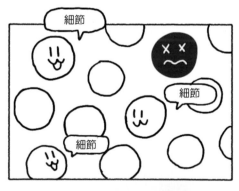

雖然也可以將所有細節集中在一處,不過還是建議
配置要有疏有密、調整細節和餘白的平衡度,在視
線的動線上安排讓眼睛休息的場所。

就像是颱風眼一樣,將想要凸顯的對象物體四周景
物調整得單純一些,就能讓插圖傳達出強力又刺激
的訊息。

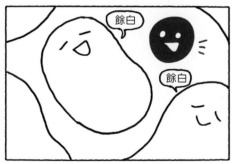

ex)

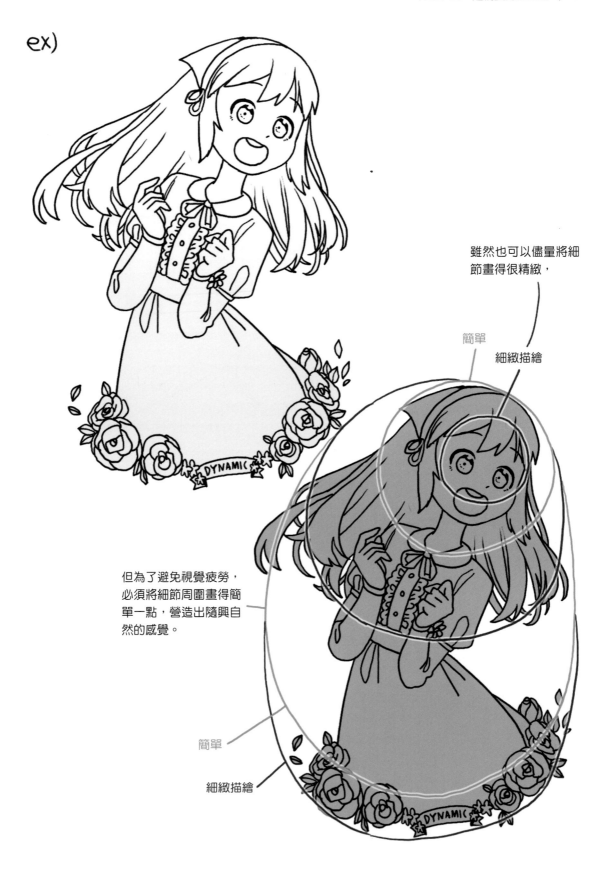

雖然也可以儘量將細
節畫得很精緻，

簡單

細緻描繪

但為了避免視覺疲勞，
必須將細節周圍畫得簡
單一點，營造出隨興自
然的感覺。

簡單

細緻描繪

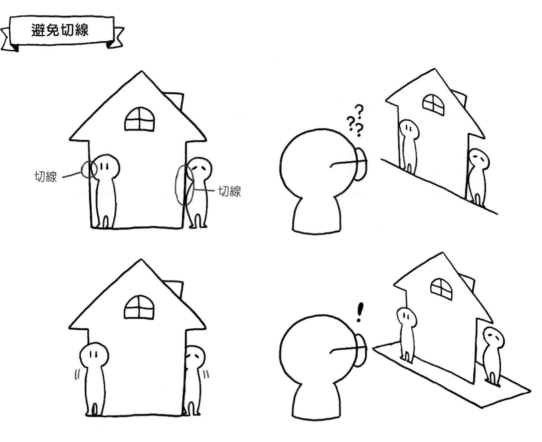

在圖畫的畫面上,物體和物體的輪廓線沒有交叉但互相接觸的面,稱
作切線(tangent,接觸面)。

觀看二次元畫面的圖畫時,切線會讓人把立體的空間當成平面。

建議大家都要確認一下自己是否經常畫出這種切線,

然後,要多多在畫面上設置交叉點,用自然的重疊(部位重疊)營造
出圖畫的景深。

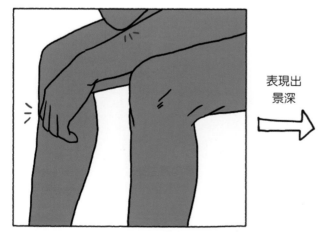

表現出
景深

ex)

切線

切線

切線

看不出有什麼差別吶？

雖然只是很小的差異，
但再小的差異也能營造出巨大的效果喔！

在與插圖的整體流向抵觸的方向配置物體,就
能大幅凸顯出想要呈現的部分和結構。將這種
逆形構圖(counter shape)的手法活用在動作
和構圖上,就能有效引導視線。

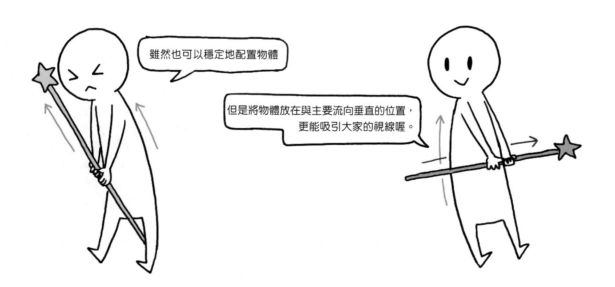

ex)

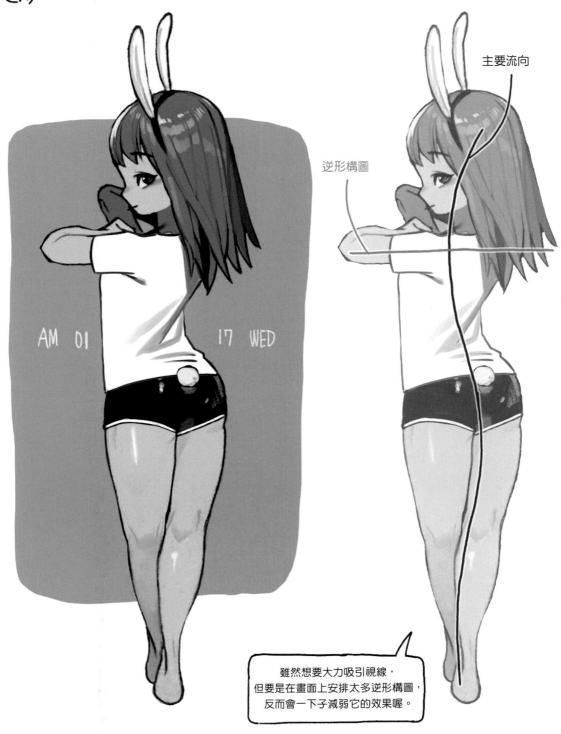

主要流向

逆形構圖

雖然想要大力吸引視線，
但要是在畫面上安排太多逆形構圖，
反而會一下子減弱它的效果喔。

PART 04

透視構圖

CHAPTER 01

透視的基礎

為什麼需要學習透視構圖？

並不是畫漫畫或插畫，就一定要學會透視法（perspective，遠近法）才行。
況且，像人物這種複雜的描繪對象，幾乎不可能完全套用透視法來畫。

不過，還好我們平常隨處都能看見正確的透視，
所以學起來應該不至於太辛苦。
而且，也不可能每一次畫新圖時都能找到照片當參考，
所以即使很花時間，透視理論依然有很大的學習價值。
如果可以靈活運用透視法，就能自然畫出各種物體的組合，
在二次元的畫面上表現出三次元的世界。

什麼是透視？

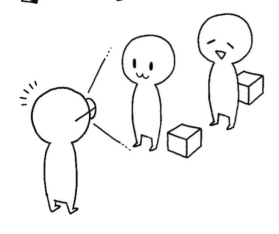

視角

縮小

本書將這種現象稱作
「景深的暗示」。

透視（遠近法）不單是指遠方的東西看起來比較小，
而是泛指所有距離、景深的變化對物體形狀的影響。
像是部位重疊、縮短、伸長、集中等現象。
只要活用這種景深的暗示，就能在二次元的畫面中
表現出三次元的空間。

p.172會詳細整理說明喔！

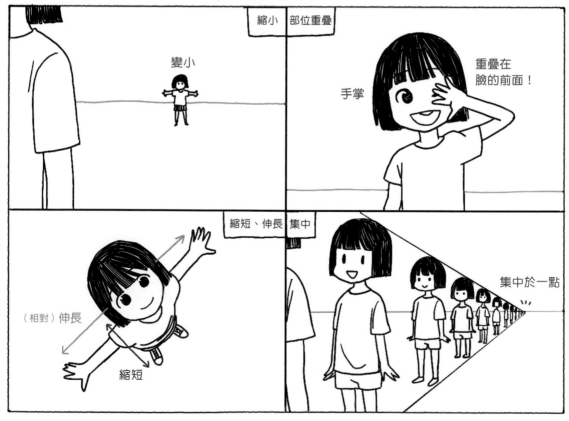

像是空氣遠近法

表現出遠近感的方法有很多。
其中的透視圖法（線性遠近法），會用在想要最大限度表現出
距離感和立體感的時候。
透視圖法會根據消失點的數量（景深收束的地點數量），
分為一點、二點、三點透視等方法。
了解透視圖法後再畫，就能畫得更加正確寫實。

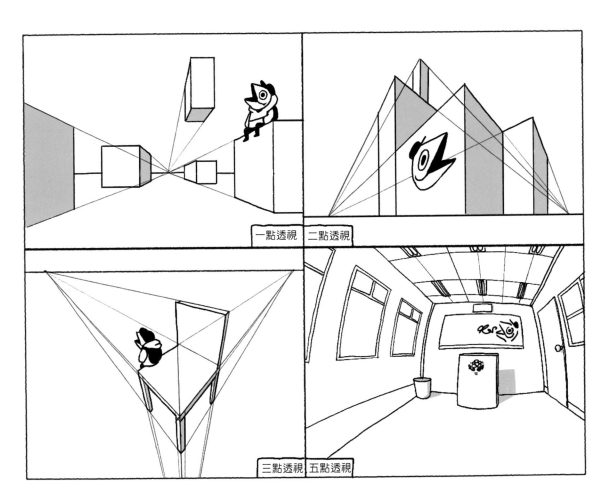

一點透視　二點透視

三點透視　五點透視

透視圖法不只可以運用在畫背景，
在視覺設計和工業設計也能派上用場。
它在美術的領域當中，是一種非常重要的基本技巧。
不過，光靠頭腦理解也很難完美地運用，
<u>必須大量練習，才能畫出毫無異樣的圖畫。</u>

 什麼是集中？ 搭配幾何圖形化方法裡提到的縮短、伸長、部位覆蓋（p.28-29）
一起閱讀吧！

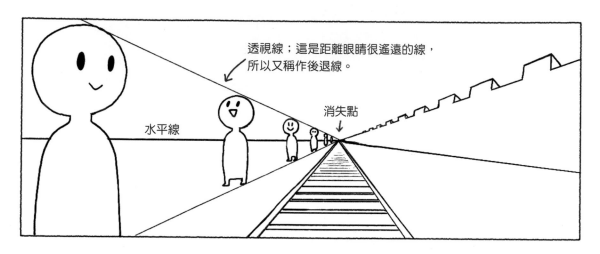

透視線；這是距離眼睛很遙遠的線，
所以又稱作後退線。

消失點

水平線

物體距離眼睛愈遠，外觀的尺寸看起來就會縮小。
遠近法就是將這種現象當作景深的暗示來運用。
擁有一對平行線的物體，愈靠近水平線或消失點（p.174），
外觀的尺寸就會逐漸縮小，
這種看起來像是慢慢遠離自己眼睛、暗示著景深的現象，稱作「集中」。

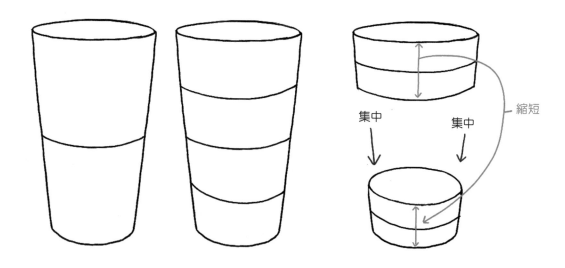

集中 集中 縮短

表現集中的現象時，如果能夠再多搭配一個景深的暗示（像是縮短之類），就能強調空
間感，更能畫出立體的表現。

對象距離眼睛（觀看者）愈遠，縮小率就會愈小，
外觀的尺寸看起來就會慢慢變小。
由於離對象愈遠、縮小的程度會變小，
所以要是對象距離眼睛非常遙遠，就不容易感覺到集中的現象。

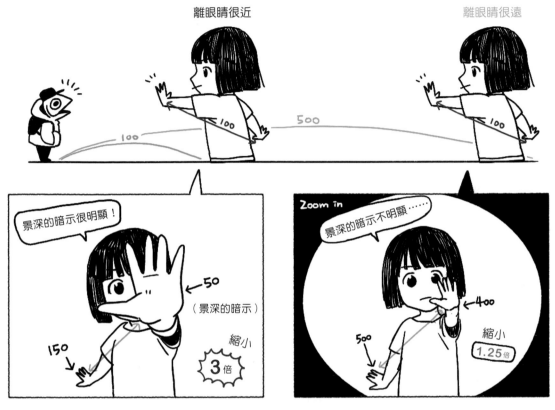

距離近時，集中的現象會非常明顯，大小的差
異十分清楚，所以也能感受到強烈的立體感。

距離太遠時，
外觀的尺寸縮小率就會大幅下降。
景深的暗示不太清楚，集中現象也不明顯。

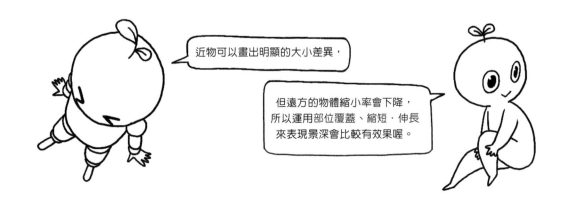

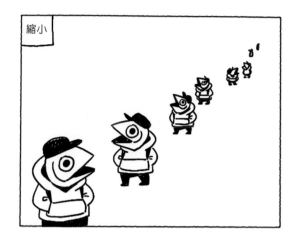

縮小

在某個空間裡，對象離得愈遠、外觀變得愈小的現象，稱作縮小。

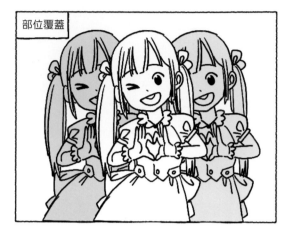

部位覆蓋

部位覆蓋可以從重疊的物體關係中，推測出哪一個距離自己比較近。

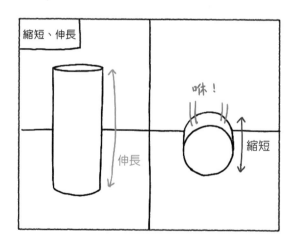

縮短、伸長

咻！

伸長　縮短

將原本與自己視線等高的物體放倒，看起來就會比實際長度要短。這種在二次元平面上表現的現象稱作縮短。

相對地，看得出原本長度的物體就標示為伸長。

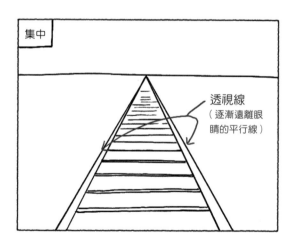

集中

透視線
（逐漸遠離眼睛的平行線）

在集中現象中出現的透視線，會精巧地表現出空間和遠近感。

這種景深的暗示可以在二次元的畫面上表現出三次元的空間和物體。

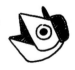

畫單一角色時，像這樣以多個方向表現出景深的暗示，構圖就會更立體喔。
但是，若要畫成空間與角色自然融合的狀態，
不只是要呈現景深的暗示，也必須了解基本的透視圖法，套用規則來作畫。

部位重疊

縮短

透視線（集中）

縮小

水平線、視平線、消失點

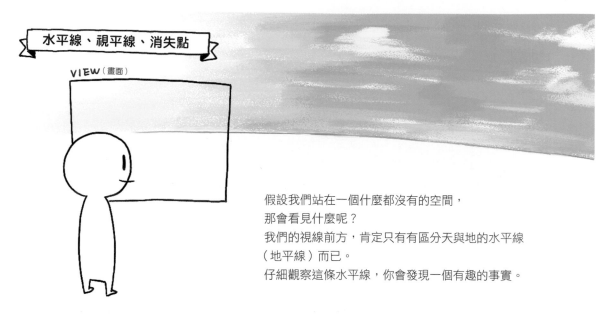

假設我們站在一個什麼都沒有的空間，
那會看見什麼呢？
我們的視線前方，肯定只有有區分天與地的水平線
（地平線）而已。
仔細觀察這條水平線，你會發現一個有趣的事實。

不管是
從高處

還是回頭

都看得見喔！

水平線是以我們的視線高度（稱作視平線）
來分隔天地，和眼睛的高度一樣。
請把它當成是回頭看、向下看，怎麼看它都是位於相同位置的圓環線吧。

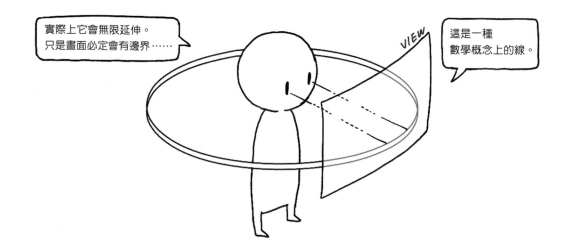

實際上它會無限延伸。
只是畫面必定會有邊界……

這是一種
數學概念上的線。

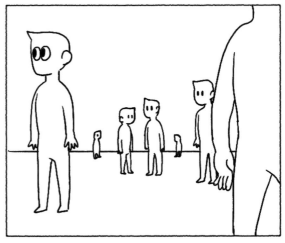

如果所有角色人物的身高都差不多，只要將水平線設在角色眼睛的位置，就能自然畫出他們位在同一空間的構圖了。

同理，也可以把水平線設在眼睛以外的身體部位。只要畫成畫面中所有人都以同一個部位接觸水平線，就能自由下降或提高觀看者的視線了。

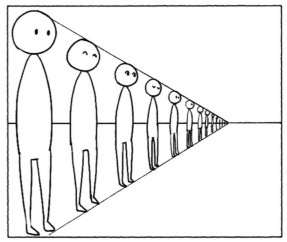

如果視平線設得比角色的身高更高，只要在他們的頭上放置相同數量的頭部，就能將身高差不多的角色配置在同一個空間裡。

把身高相仿的角色配置在直線上，就能表現出一點集中的現象。這時，只要額外運用其他的景深暗示，就能更加強調空間感。

等一下！這裡所說的「一點」非常重要喔！

參照下一頁…

隨著物體遠離變小而逐漸收束（景深的平行線逐漸收束）
的點，稱作消失點，依照消失點的數量，可以表現出各
個方向的景深效果。

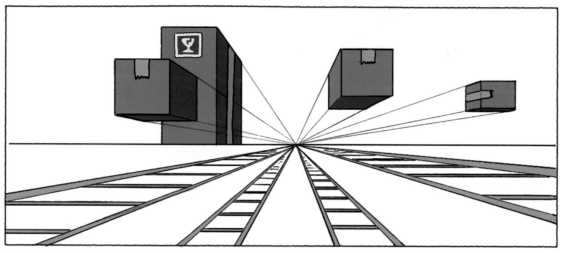

一點透視圖

本身帶有平行線的物體，集中在1個消失點的透視圖，稱作一點透視圖。
這種透視表現出放眼看去、只有單一前後方向的景深。

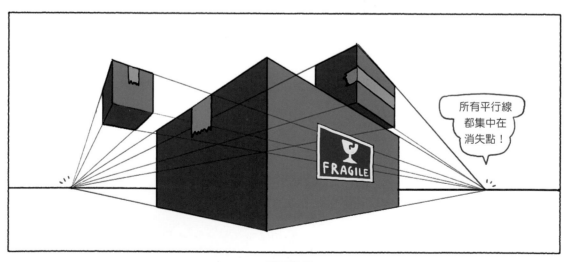

二點透視圖

當物體放在相對於視點較斜的位置時，物體的兩邊景深就會變得明顯。這種
透視圖稱作二點透視圖。這時平行線集中的消失點會有2個。

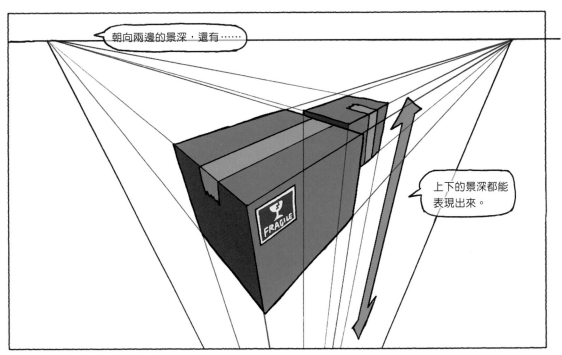

朝向兩邊的景深，還有……

上下的景深都能
表現出來。

三點透視圖

而且，如果想連上下的景深都一併表現出來，那就需要3個消失點。這就稱
作三點透視圖。利用三點透視圖，就能表現出前後、左右、上下所有方向。
因此，在畫空間與物體時，一般都是使用三點透視圖。

了解透視圖法的知識以後…

就來運用視平線和水平線，
依據二點透視圖，還有

可以表現出各種景深暗示的
三點透視圖，
來練習畫角色人物吧。

CHAPTER 02
兩點透視法

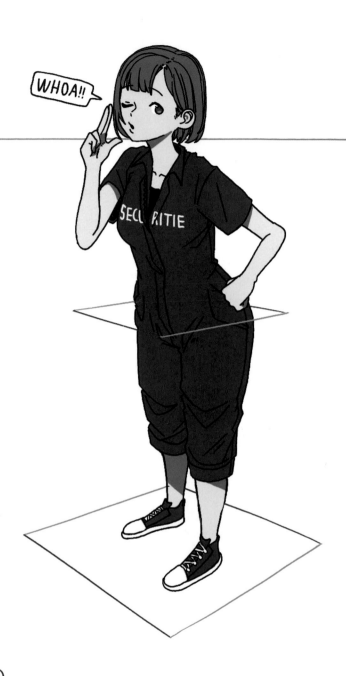

因為景深只有
兩個方向

二點透視圖法，優點是可以正確快速地表現出透視，常用來畫建築物和背景。

相較於三點透視圖法，二點透視法不容易表現出景深，
所以不適合畫遠方的物體，運用上有所侷限。
不過，二點透視圖法還是很方便用來表現小角度的俯角和仰角人物。
藉由練習找出消失點、畫出角色的全身，來多多熟悉二點透視圖法吧。

練習尋找消失點

① 設定好水平線（視平線）。

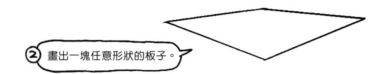

② 畫出一塊任意形狀的板子。

將平行的邊線朝水平線延伸交會！

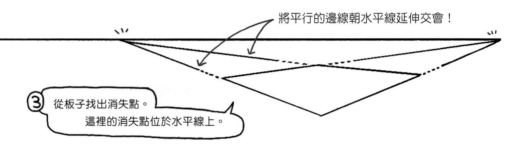

③ 從板子找出消失點。
這裡的消失點位於水平線上。

如果消失點沒有恰好位於水平線上，就重畫一塊板子吧。

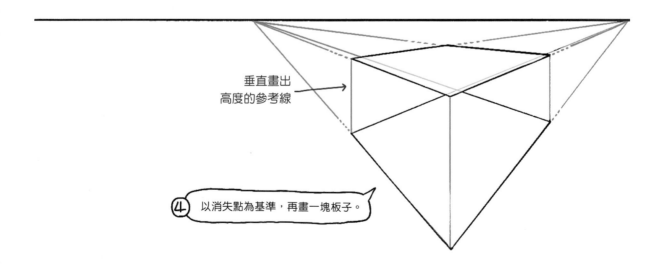

垂直畫出
高度的參考線

④ 以消失點為基準，再畫一塊板子。

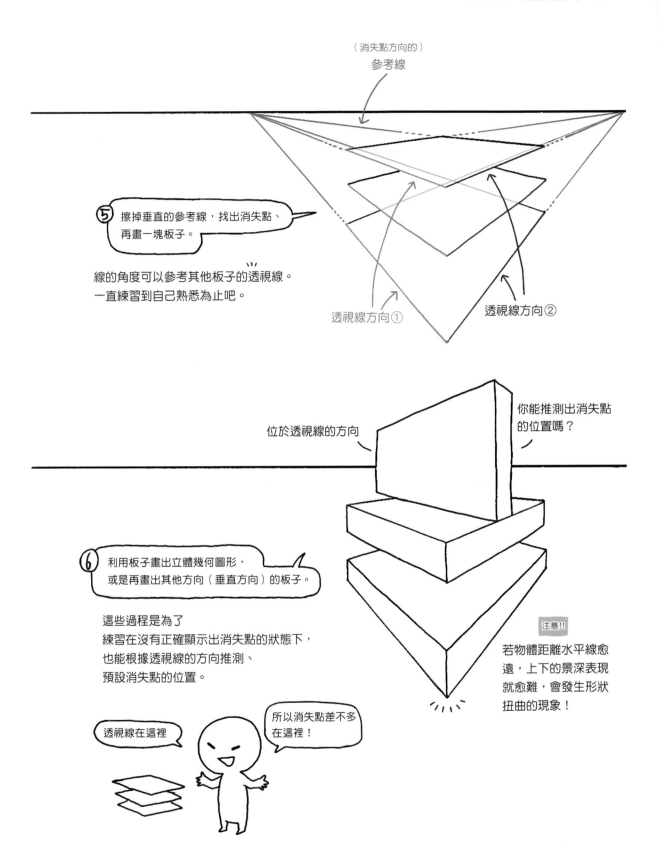

（消失點方向的）
參考線

⑤ 擦掉垂直的參考線，找出消失點、
再畫一塊板子。

線的角度可以參考其他板子的透視線。
一直練習到自己熟悉為止吧。

透視線方向①

透視線方向②

你能推測出消失點
的位置嗎？

位於透視線的方向

⑥ 利用板子畫出立體幾何圖形，
或是再畫出其他方向（垂直方向）的板子。

這些過程是為了
練習在沒有正確顯示出消失點的狀態下，
也能根據透視線的方向推測、
預設消失點的位置。

注意!!

若物體距離水平線愈
遠，上下的景深表現
就愈難，會發生形狀
扭曲的現象！

透視線在這裡

所以消失點差不多
在這裡！

試著畫角色人物吧

在角色身上應用透視法時,將兩個消失點的間隔設得遠一點,會比較容易練習。

下一頁開始的過程,請把消失點當作是在頁面以外的地方。

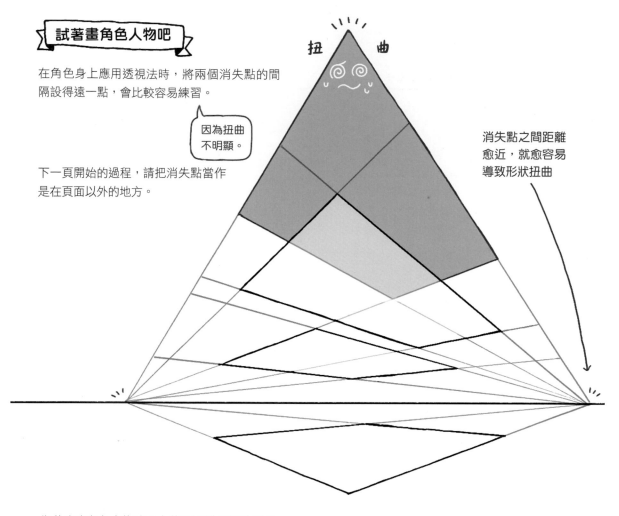

因為扭曲不明顯。

扭 曲

消失點之間距離愈近,就愈容易導致形狀扭曲

為什麼畫角色人物時不太使用二點透視法呢?

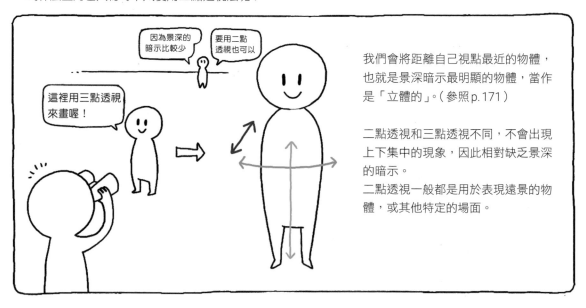

因為景深的暗示比較少

要用二點透視也可以

這裡用三點透視來畫喔!

我們會將距離自己視點最近的物體,也就是景深暗示最明顯的物體,當作是「立體的」。(參照p.171)

二點透視和三點透視不同,不會出現上下集中的現象,因此相對缺乏景深的暗示。
二點透視一般都是用於表現遠景的物體,或其他特定的場面。

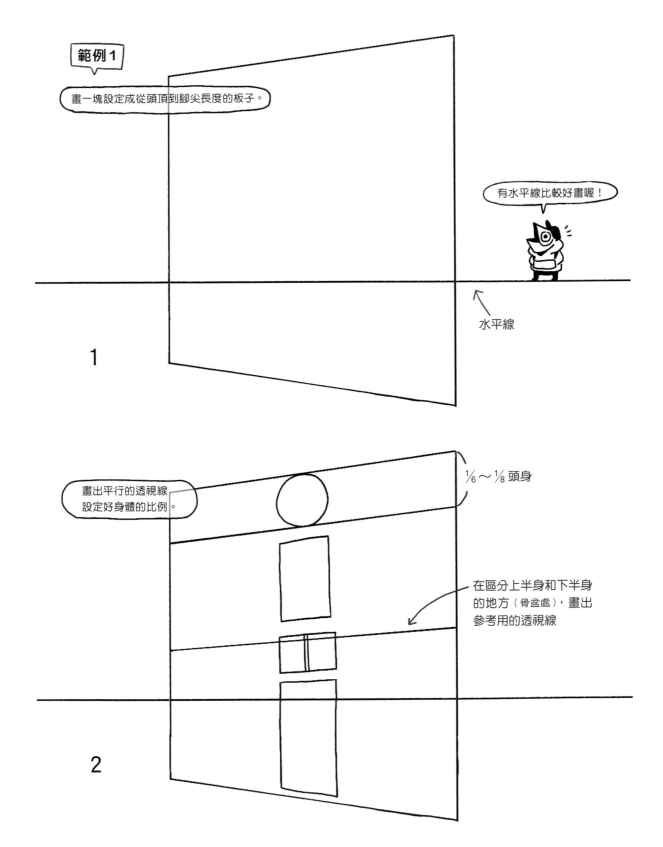

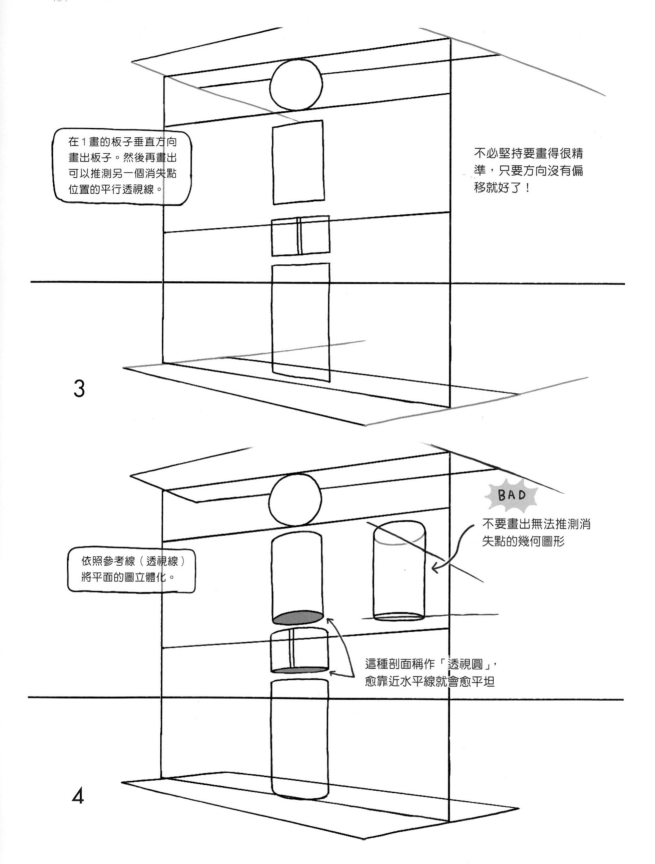

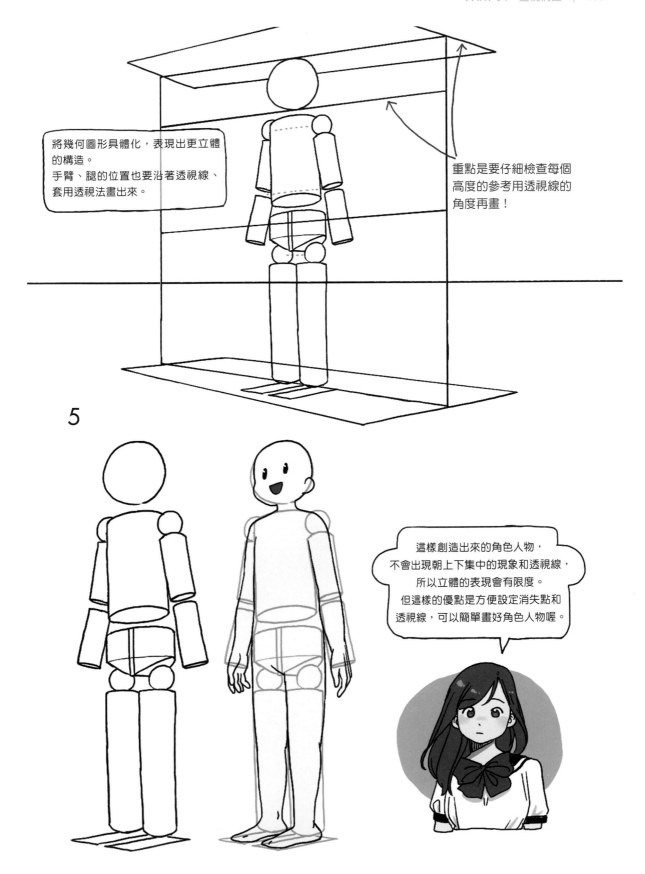

將幾何圖形具體化，表現出更立體的構造。
手臂、腿的位置也要沿著透視線、套用透視法畫出來。

重點是要仔細檢查每個高度的參考用透視線的角度再畫！

5

這樣創造出來的角色人物，
不會出現朝上下集中的現象和透視線，
所以立體的表現會有限度。
但這樣的優點是方便設定消失點和
透視線，可以簡單畫好角色人物喔。

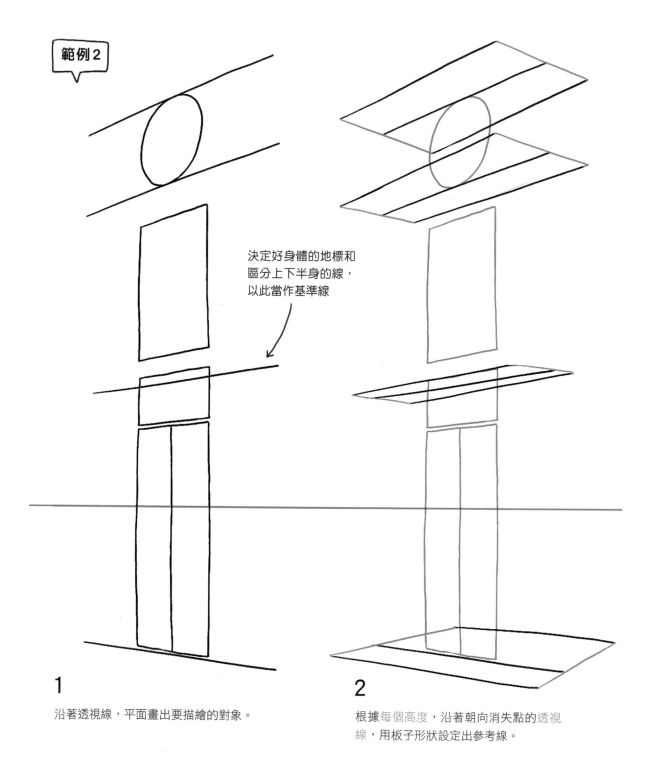

範例2

決定好身體的地標和
區分上下半身的線，
以此當作基準線

1

沿著透視線，平面畫出要描繪的對象。

2

根據每個高度，沿著朝向消失點的透視
線，用板子形狀設定出參考線。

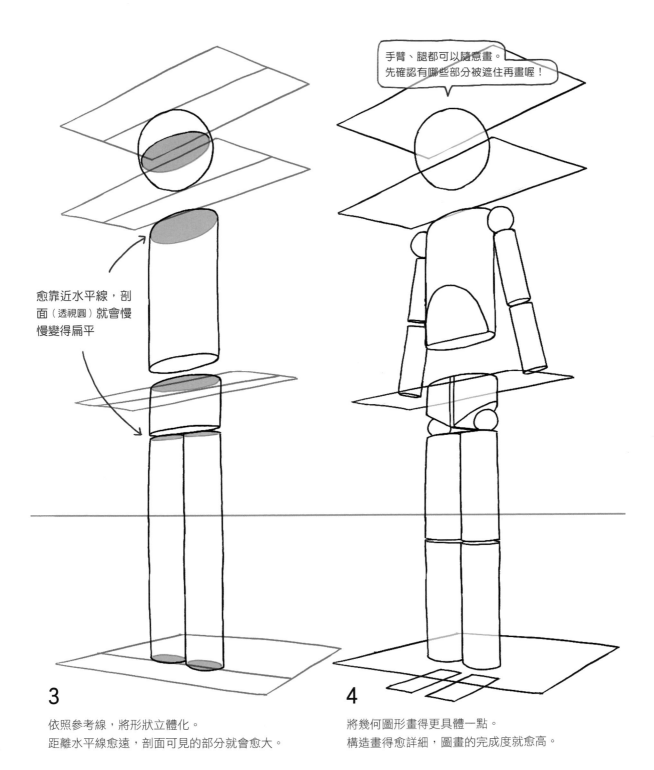

3

依照參考線，將形狀立體化。
距離水平線愈遠，剖面可見的部分就會愈大。

4

將幾何圖形畫得更具體一點。
構造畫得愈詳細，圖畫的完成度就愈高。

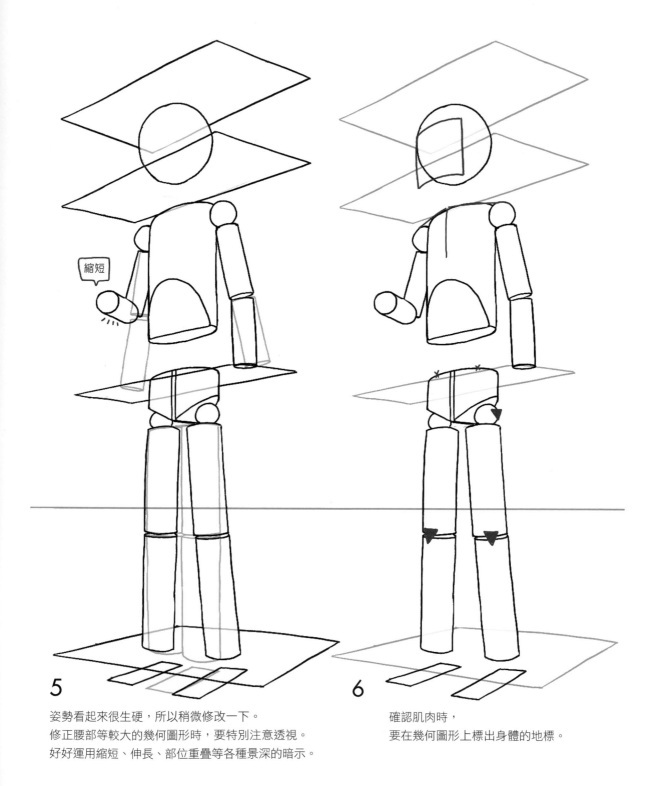

5

姿勢看起來很生硬，所以稍微修改一下。
修正腰部等較大的幾何圖形時，要特別注意透視。
好好運用縮短、伸長、部位重疊等各種景深的暗示。

6

確認肌肉時，
要在幾何圖形上標出身體的地標。

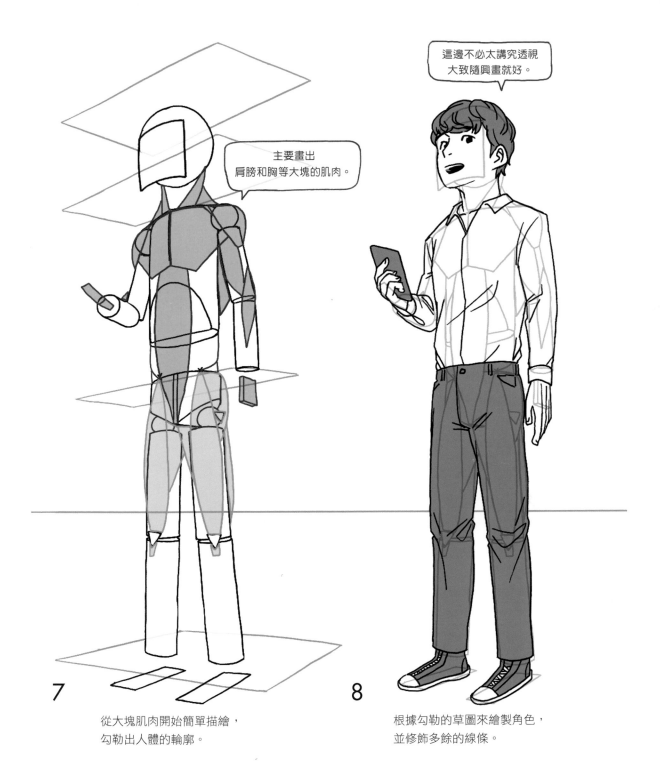

7

從大塊肌肉開始簡單描繪，
勾勒出人體的輪廓。

8

根據勾勒的草圖來繪製角色，
並修飾多餘的線條。

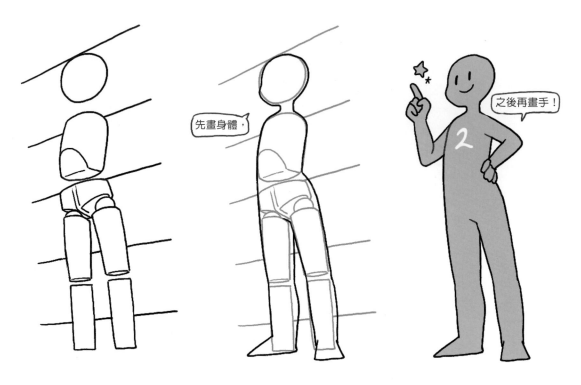

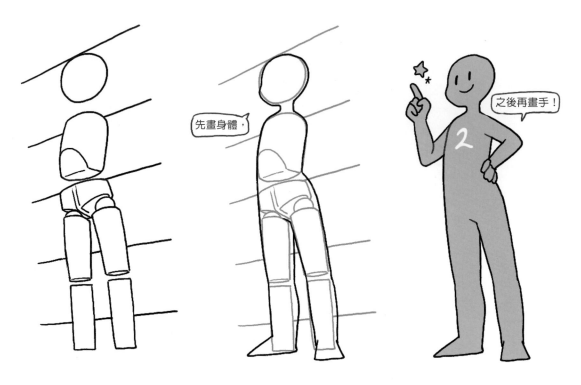

重點在於沿著朝向消失點的透視線作畫，不要偏離透視線的角度。
後續再補畫可以隨意活動的手臂等部位，這也是一種簡單作畫的方法。
但是頭髮和衣服皺褶這些形狀會任意改變的部位，如果同樣套用透視法來畫，
反而會顯得很不自然，要多注意！

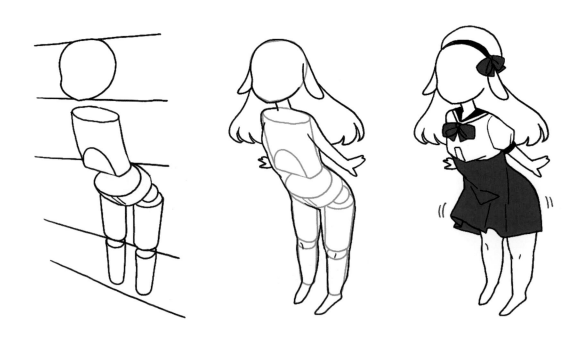

透過二點透視法，大致了解消失點和透視線的知識以後，
接著就來應用三點透視法畫角色人物吧。
三點透視另外多了往上方或下方集中的現象，
所以最重要的是先充分練熟二點透視法。

CHAPTER 03

三點透視法

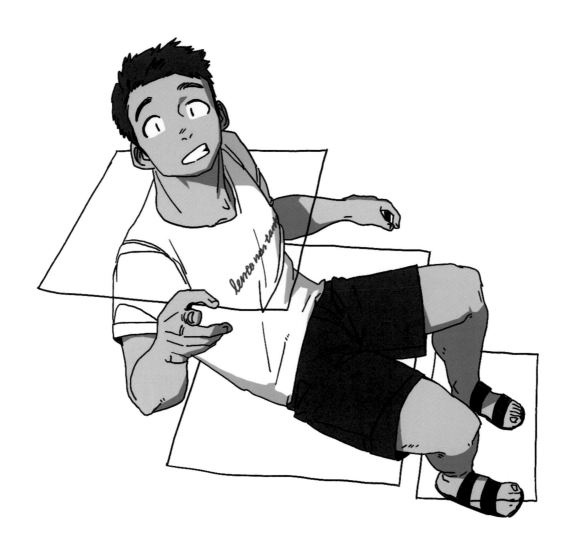

三點透視圖法的特徵和優點，是可以表現三次元所有方向的景深。

包括人體在內，許多類別的圖畫都會運用這個手法。

某種程度來說，只要在學二點透視時充分練習過從透視線尋找消失點，

通常都能簡單地學會畫三點透視。

因為三點透視需要同時理解多個方向的景深，可能會讓人畫著畫著就

混亂起來，等到已經能夠熟練地畫出三點透視以後，再來練習畫人物

和周圍的景物配置、挑戰畫出整個空間吧。

練習尋找消失點

① 設定好水平線（視平線）。

② 畫出一塊任意形狀的板子。

將平行的邊線朝水平線延伸交會！

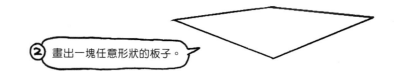

③ 從板子找出消失點
這裡的消失點位於水平線上。

※到這一步都跟二點透視的練習（p.180）相同。

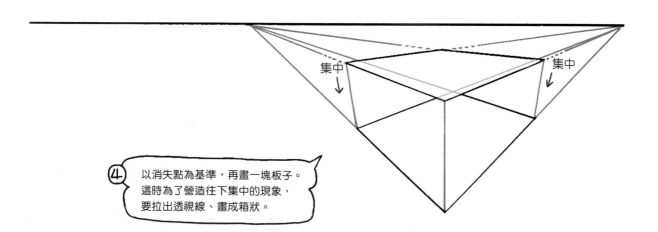

集中

集中

④ 以消失點為基準，再畫一塊板子。
這時為了營造往下集中的現象，
要拉出透視線、畫成箱狀。

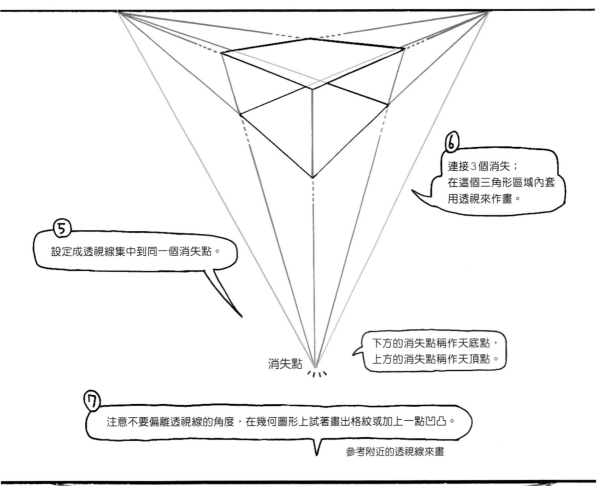

⑥ 連接3個消失；
在這個三角形區域內套
用透視來作畫。

⑤ 設定成透視線集中到同一個消失點。

下方的消失點稱作天底點，
上方的消失點稱作天頂點。

消失點

⑦ 注意不要偏離透視線的角度，在幾何圖形上試著畫出格紋或加上一點凹凸。

參考附近的透視線來畫

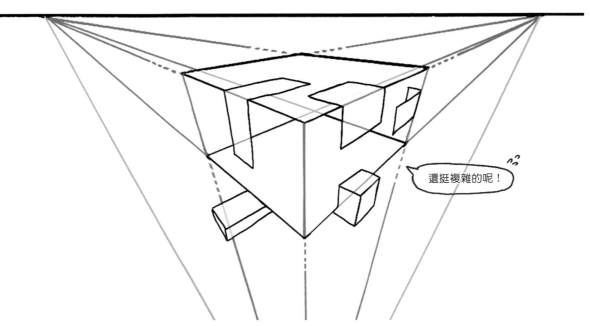

還挺複雜的呢！

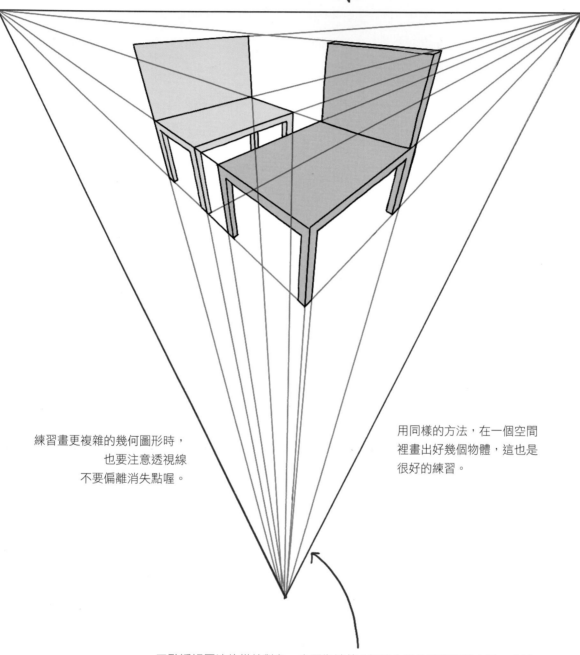

練習畫更複雜的幾何圖形時，
也要注意透視線
不要偏離消失點喔。

用同樣的方法，在一個空間
裡畫出好幾個物體，這也是
很好的練習。

三點透視圖法的描繪對象，會因為連接3個消失點的線條距離太近，或是
超出三角形的範圍，而發生形狀扭曲的現象，這點要注意。

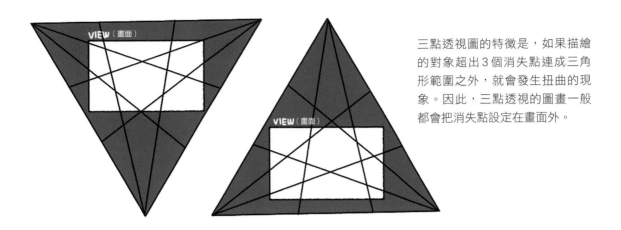

三點透視圖的特徵是，如果描繪的對象超出3個消失點連成三角形範圍之外，就會發生扭曲的現象。因此，三點透視的圖畫一般都會把消失點設定在畫面外。

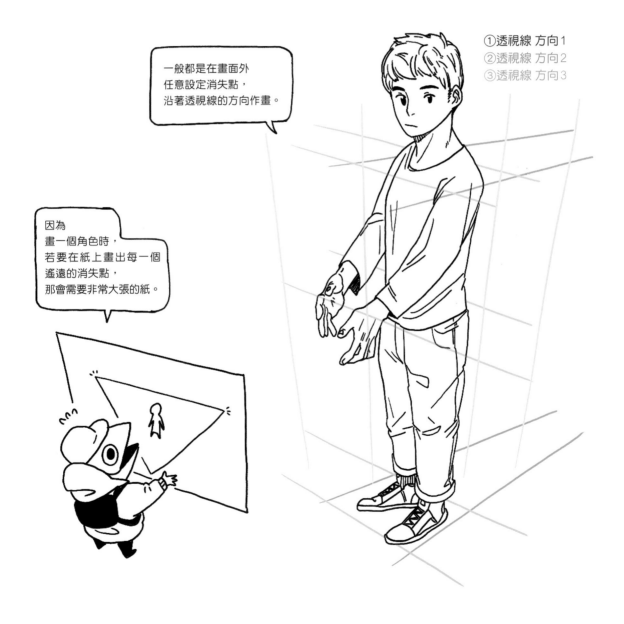

一般都是在畫面外任意設定消失點，沿著透視線的方向作畫。

因為畫一個角色時，若要在紙上畫出每一個遙遠的消失點，那會需要非常大張的紙。

①透視線 方向1
②透視線 方向2
③透視線 方向3

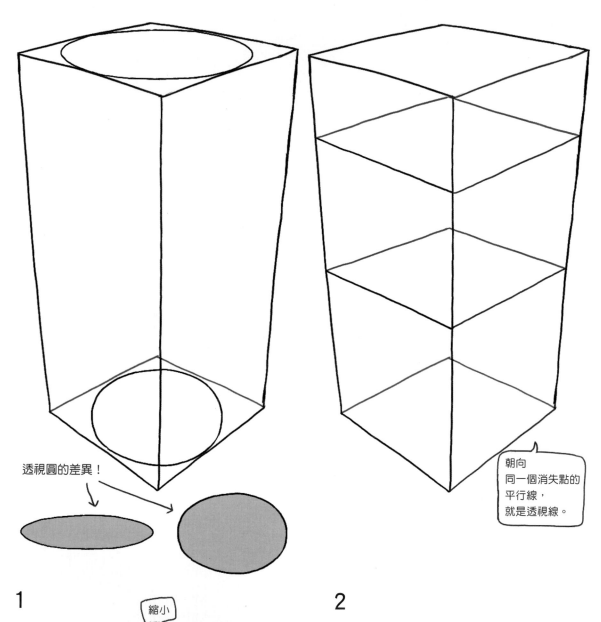

來畫角色人物

透視圓的差異！

縮小

朝向
同一個消失點的
平行線，
就是透視線。

1

在三點透視中會同時發生集中和縮短的現象。
因此，作畫時要仔細注意剖面（透視圓）的形
狀差異。

2

和二點透視一樣，配合身體的比例分割箱子。
這時，分割線會彼此平行。可參考朝向消失點
的其他透視線方向來畫。

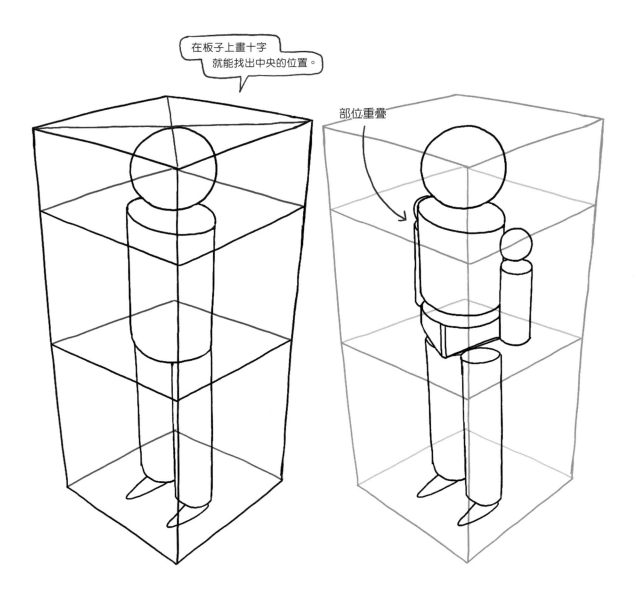

在板子上畫十字
就能找出中央的位置。

部位重疊

3

把幾何圖形配置在剖面會位於箱子正中央的位置。
先別考慮複雜的形狀，用大又簡單的形狀來思考剖
面（透視圓），會比較好畫。

4

注意部位重疊和縮短，補畫上比剛才小一點
的幾何圖形。
要注意當物體離開視平線（水平線）、離天
底點（p.195）愈近，<u>縮短現象就會愈明顯</u>。

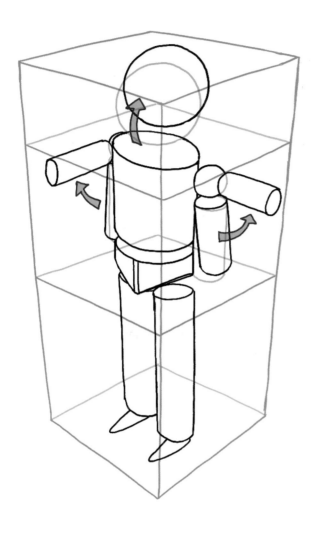

5

如果想畫出更自然的姿勢，
最好運用關節、使手臂和腿動起來，
練習畫出任意的角度。

6

擦掉輔助的細線，只保留角色本身，檢查是否
有不自然的地方。

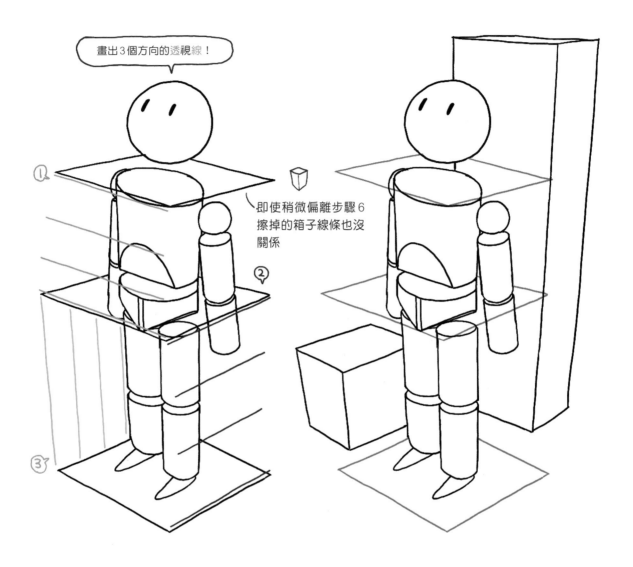

7

如果想更進一步練習，
那就在腳、腰、肩部的高度畫出板子，
練習從幾何圖形來推測出消失點的位置吧。
以這些板子為基準，確認收束於消失點的
透視線。

8

確定透視線以後，試著在角色周圍畫出箱子
之類的簡單物體。
以透視線為基準，依透視來配置物體。

練習找出消失點！

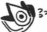

在這個階段，應該會覺得很困難又混亂吧!!

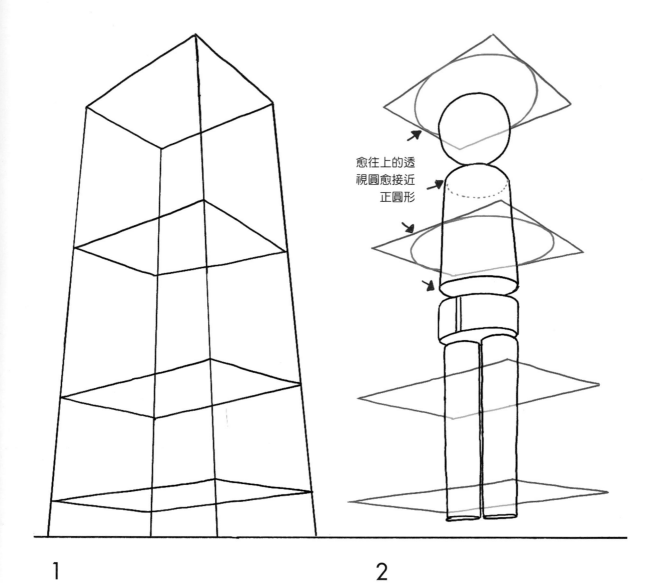

愈往上的透
視圓愈接近
正圓形

1

2

由下往上看的構圖，也可以用相同的方法練習。
這種構圖會出現朝上的集中現象，
所以先畫垂直立起的物體，還有排列立起的物體會比較簡單。
只保留必要的參考線，練習慢慢擦掉箱形的線條畫下去。

反覆練習、試著減少參考線。

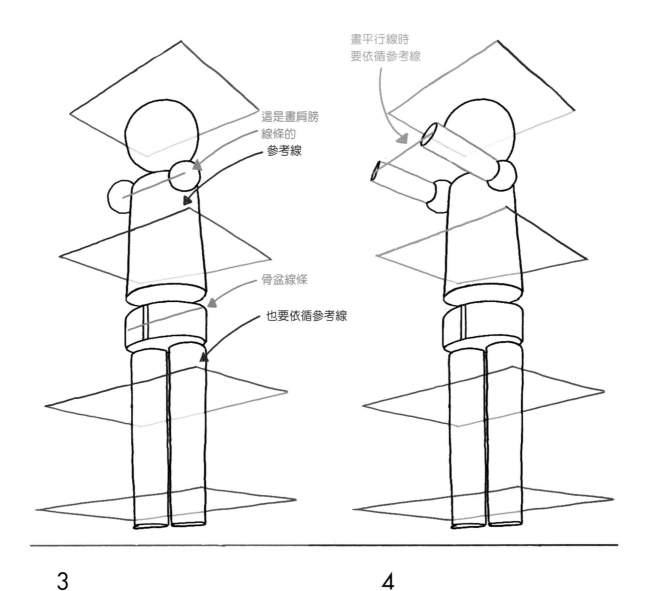

這是畫肩膀
線條的
參考線

畫平行線時
要依循參考線

骨盆線條

也要依循參考線

3

4

平行線的方向要配合參考線的方向。
注意要讓參考線和平行線配合收束至消失點的透視角度。
位於參考線之間的線則可以推測兩線之間的角度來畫。




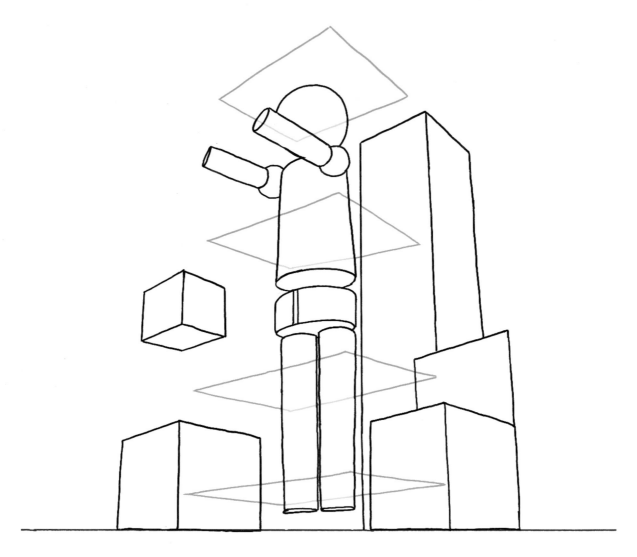

5

用同樣的方法，也能畫角色以外的物體。
這時，千萬別忘記畫出往上集中的現象。
垂直線的方向一旦偏移，就會破壞透視、使物體變得傾斜。

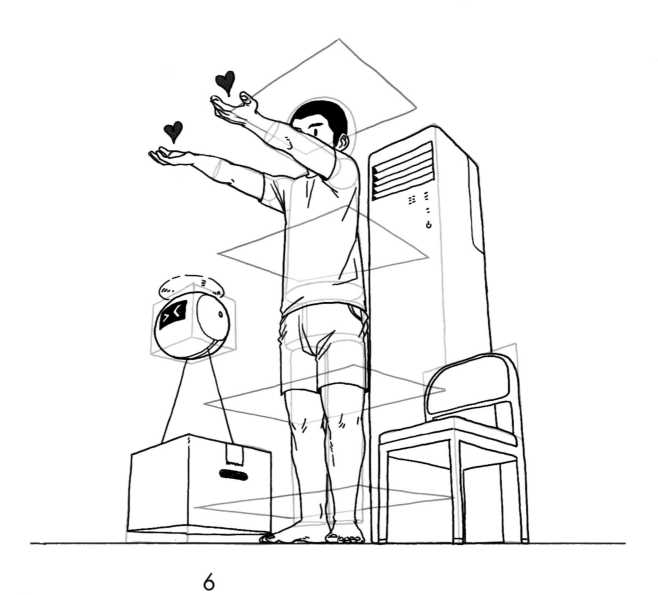

6

依照草圖開始繪製，修整好線稿。

將角色簡單套用三點透視

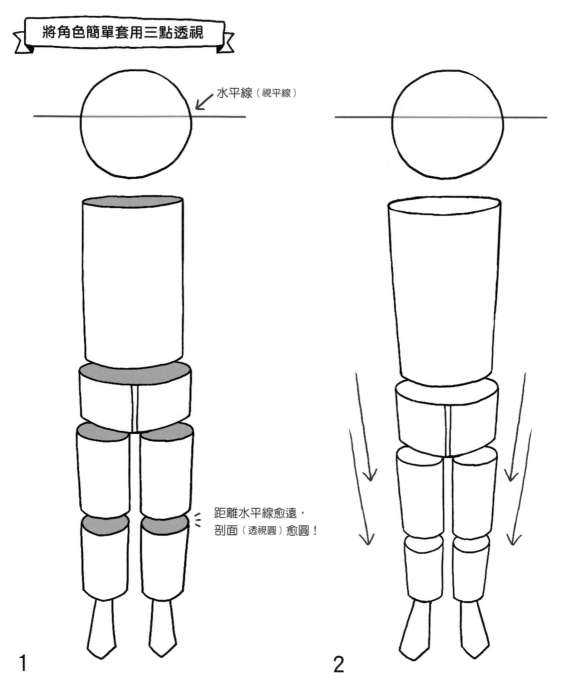

水平線（視平線）

距離水平線愈遠，
剖面（透視圓）愈圓！

1

2

用和二點透視差不多的方法，先畫出人物全身。
距離水平線愈遠，透視圓就愈圓。

這裡在上下任一方向設定消失點，就會產生物
體朝消失點集中的現象。

加上縮小的畫法，也會發生縮短現象（p.172）。

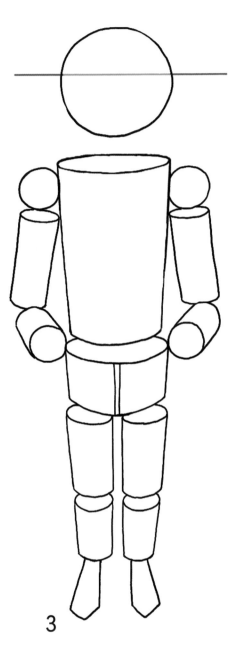

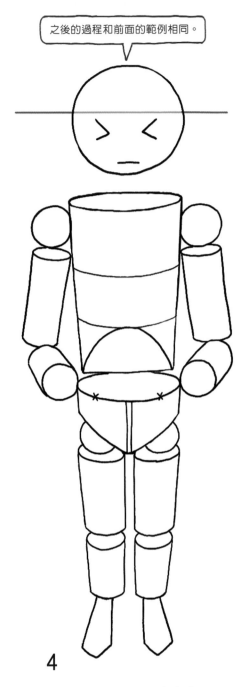

3

畫出手臂。
上臂和前臂若是不位在平行線上，
就不會發生集中的現象。

4

利用幾何圖形具體描繪出身體，
開始勾勒角色的草圖。

CHAPTER 04

透視的應用：
作畫過程

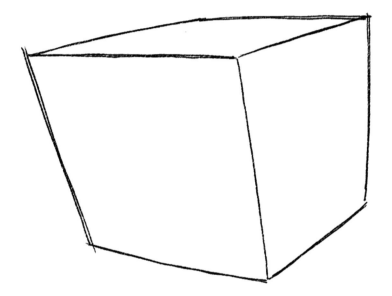

1　首先，畫一個簡單的透視用箱子。
幫這個箱子畫出明顯的集中現象，
就能將描繪對象畫得更加靠近（觀看者的）眼睛（p.171）。

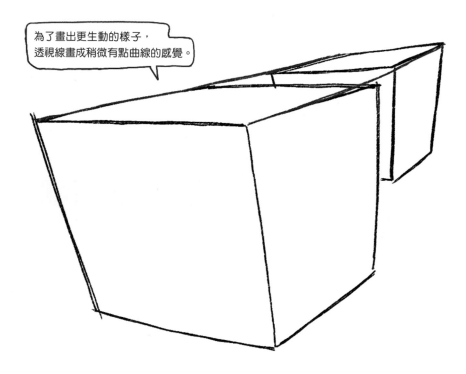

2 　配合透視線，在箱子後面再畫一個透視用的箱子。
　　注意不要偏離平行線的方向。

四指側的脂肪體

拇指側的脂肪體

小指側的脂肪體

3　以透視用的箱子為準,從靠近視線的部分開始畫。
　　關於手指的脂肪,請參照p.77。

伸長

縮短

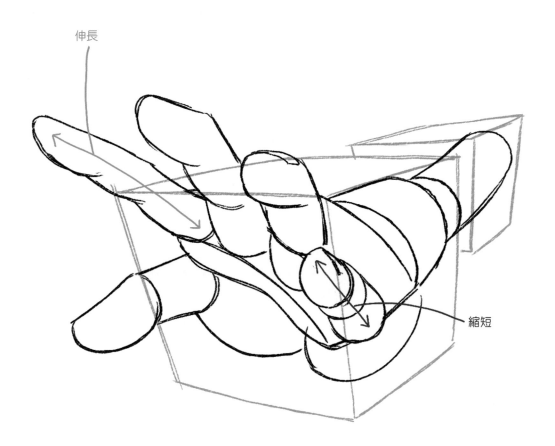

4 按照畫手的順序，從距離視線最近的手指開始畫。

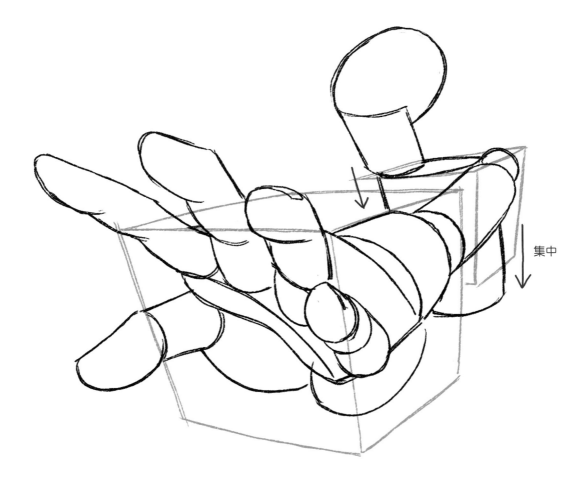

集中

5 畫完離視線最近的部分以後,再畫上離視線較遠的部分。
要仔細確認大小比例,營造出遠近感。

有很多景深的暗示

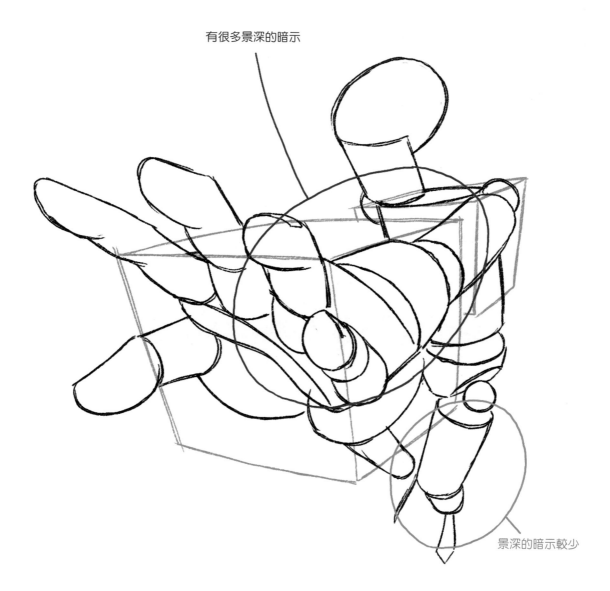

景深的暗示較少

6 接下來，開始畫離視線較遠的部分。
集中的現象會因為距離視線愈遠而愈不明顯（p.171），
所以要運用部位重疊、縮短、伸長來表現距離感和景深。

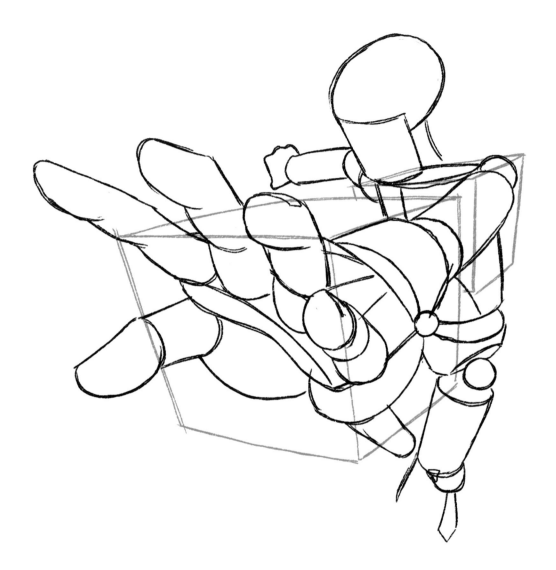

7　為了開始正式繪製，要先檢查身體的地標，再按照視線的
動向依序仔細描繪。

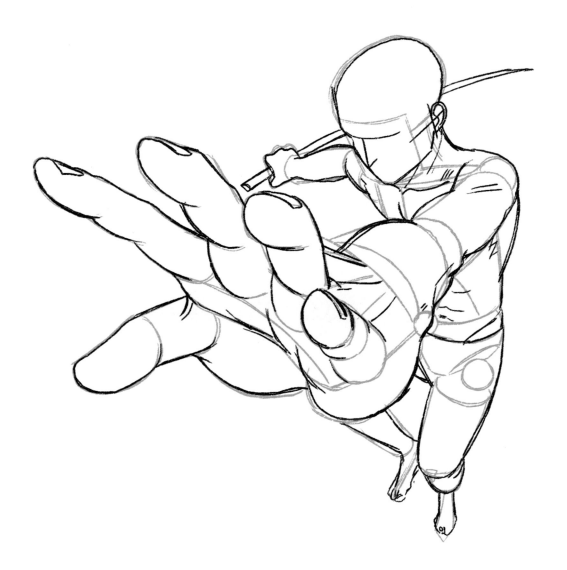

8 依據草稿，修整細緻的線條。
這時要專注於畫好人體的構造和設計。

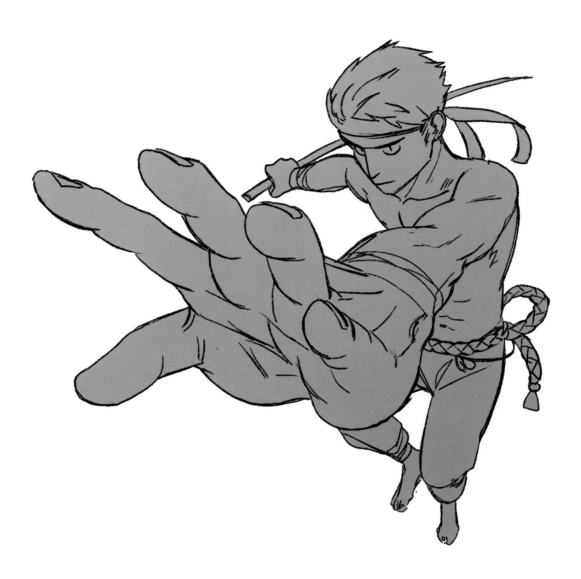

9 　仔細描繪裝飾的元素和人體構造的細節。
　不慌不忙地把圖畫完吧。